家庭美術館／美術家傳記叢書

靈動・淬鍊

呂鐵州

賴明珠／著

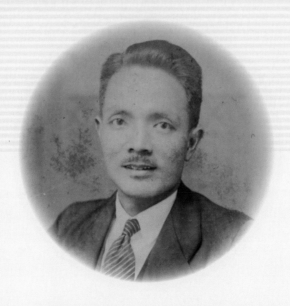

國立台灣美術館 策劃　　藝術家 執行

照耀歷史的美術家風采

臺灣的美術，有完整紀錄可查者，只能追溯至日治時代的臺展、府展時期。日治時代的美術運動，是邁向近代美術的黎明時期，有著啟蒙運動的意義，是新的文化思想萌芽至成長的時代。

臺灣美術的主要先驅者，大致分為二大支流：其一是黃土水、陳澄波、陳植棋，以及顏水龍、廖繼春、陳進、李石樵、楊三郎、呂鐵州、張萬傳、洪瑞麟、陳德旺、陳敬輝、林玉山、劉啓祥等人，都是留日或曾留日再留法研究，且崛起於日本或法國主要畫展的畫家。而另一支流為以石川欽一郎所栽培的學生為中心，如倪蔣懷、藍蔭鼎、李澤藩等人，但前述留日的畫家中，留日前多人也曾受石川之指導。這些都是當時直接參與「赤島社」、「臺灣水彩畫會」、「臺陽美術協會」、「臺灣造型美術協會」等美術團體展，對臺灣美術的拓展有過汗馬功勞的人。

自清代，就有不少工書善畫人士來臺客寓，並留下許多作品。而近代臺灣美術的開路先鋒們，則大多有著清晰的師承脈絡，儘管當時國畫和西畫壁壘分明，但在日本繪畫風格遺緒影響下，也出現了東洋畫風格的國畫；而這些，都是構成臺灣美術發展的最重要部分。

臺灣美術史的研究，是在1970年代中後期，隨著鄉土運動的興起而勃發。當時研究者關注的對象，除了明清時期的傳統書畫家以外，主要集中在日治時期「新美術運動」的一批前輩美術家身上，儘管他們曾一度蒙塵，如今已如暗夜中的明星，照耀著歷史無垠的夜空。

戰後的臺灣，是一個多元文化交錯、衝擊與融合的歷史新階段。臺灣美術家驚人的才華，也在特殊歷史時空的催迫下，展現出屬於臺灣自身獨特的風格與內涵。日治時期前輩美術家持續創作的影響，以及國府來臺帶來的中國各省移民的新文化，尤其是大量傳統水墨畫家的來臺；再加上臺灣對西方現代美術新潮，特別是美國文化的接納吸收。也因此，戰後臺灣的美術發展，展現了做為一個文化主體，高度活絡與多元並呈的特色，匯聚成臺灣美術史的長河。

「家庭美術館——美術家傳記叢書」於民國81年起陸續策劃編印出版，網羅20世紀以來活躍於臺灣藝術界的前輩美術家，涵蓋面遍及視覺藝術諸領域，累積當代人對臺灣前輩美術家成就的認知與肯定，闡述彼等在臺灣美術史上承先啟後的貢獻，是重要的藝術經典。同時，更是大眾了解臺灣美術、認識臺灣美術史的捷徑，也是學子及社會人士閱讀美術家創作精華的最佳叢書。

美術家的創作結晶，對國家社會及人生都有很重要的價值。優美藝術作品能美化國家社會的環境，淨化人類的心靈，更是一國文化的發展指標；而出版「美術家傳記」則是厚實文化基底的首要工作，也讓中華民國美術發展的結晶，成為豐饒的文化資產。

Artistic Glory Illumines Taiwan's History

The development of fine arts in modern Taiwan can be traced back to the Taiwan Fine Art Exhibition and the Taiwan Government Fine Art Exhibition during the Japanese Occupation, when the art movement following the spirit of the Enlightenment, brought about the dawn of modern art, with impetus and fodder for culture cultivation in Taiwan.

On the whole, pioneers of Taiwan's modern art comprise two groups: one includes Huang Tu-shui, Chen Cheng-po, Chen Chih-chi, as well as Yen Shui-long, Liao Chi-chun, Chen Chin, Li Shih-chiao, Yang San-lang, Lü Tieh-chou, Chang Wan-chuan, Hong Jui-lin, Chen Te-wang, Chen Ching-hui, Lin Yu-shan, and Liu Chi-hsiang who studied in Japan, some also in France, and built their fame in major exhibitions held in the two countries. The other group comprises students of Ishikawa Kin'ichiro, including Ni Chiang-huai, Lan Yin-ting, and Li Tse-fan. Significantly, many of the first group had also studied in Taiwan with Ishikawa before going overseas. As members of the Ruddy Island Association, Taiwan Watercolor Society, Tai-Yang Art Society, and Taiwan Association of Plastic Arts, they are the main contributors to the development of Taiwan art.

As early as the Qing Dynasty, experts in calligraphy and painting had come to Taiwan and produced many works. Most of the pioneering Taiwanese artists at that time had their own teachers. Contrasting as Chinese and Western painting might be, the influence of Japanese painting can be seen in a number of the Chinese paintings of the time. Together, they form the core of Taiwan art.

Research in the history of Taiwan art began in the mid- and late- 1970s, following the rise of the Nativist Movement. Apart from traditional ink painting of the Ming and Qing dynasties, researchers also focus on the precursors of the New Art Movement that arose under Japanese suzerainty. Since then, these painters had become the center of attention, shining as stars in the galaxy of history.

Postwar Taiwan is in a new phase of history when diverse cultures interweave, clash and integrate. Remarkably talented, Taiwanese artists of the time cultivated a style and content of their own. Artists since Retrocession (1945) faced new cultures from Chinese provinces brought to the island by the government, the immigration of mainland artists of traditional ink painting, as well as the introduction of Western trends in modern art, especially those informed by American culture, gave rise to a postwar art of cultural awareness, dynamic energy, and diversity, adding to the history of Taiwan art.

In order to organize the historical archives of Taiwan art, *My Home, My Art Museum: Biographies of Taiwanese Artists*, a series that recounts the stories of senior Taiwanese artists of various fields active in the 20th century, has been compiled and published since 1992. Accumulating recognition and acknowledgement for them and analyzing their contributions to the development of Taiwan art, it is a classical series of Taiwan art, a shortcut for us to understand the spirit and history of Taiwan art, and a good way for both students and non-specialists to look into the world of creative art.

Art creation has important value for the country and society from which it springs, and for the individuals who create or appreciate it. More than embellishing our environment and cleansing our souls, a fine work of art serves as an index of the cultural status of a country. As the groundwork of cultural development, publication of the biographies of these artists contributes to Taiwan art a gem shining in our cultural heritage.

目錄 CONTENTS
靈動・淬鍊・呂鐵州

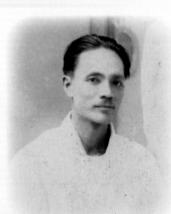

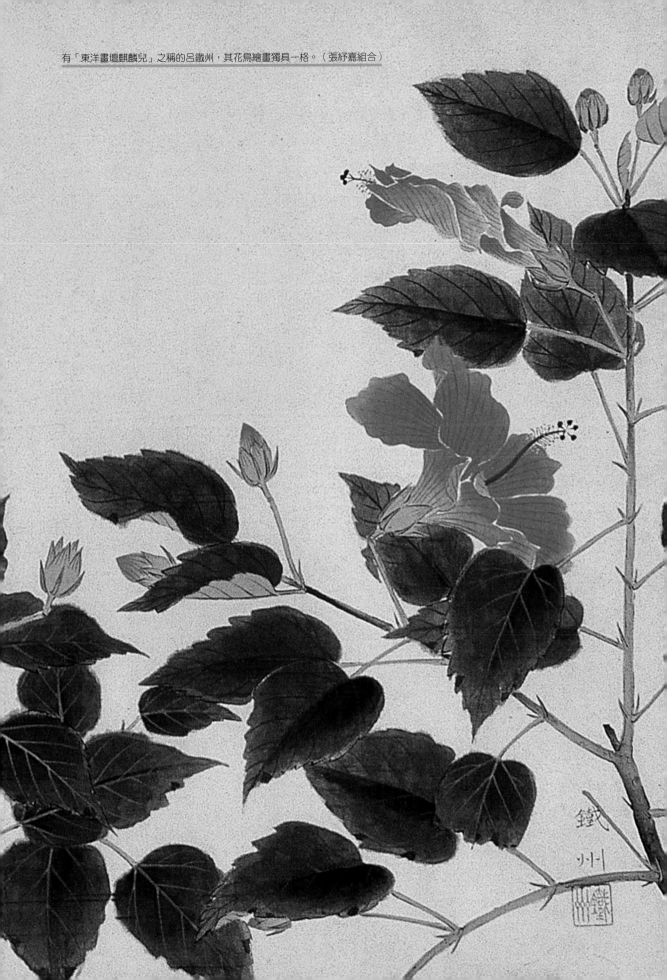

有「東洋畫壇麒麟兒」之稱的呂鐵州，其花鳥繪畫獨具一格。（張紓嘉組合）

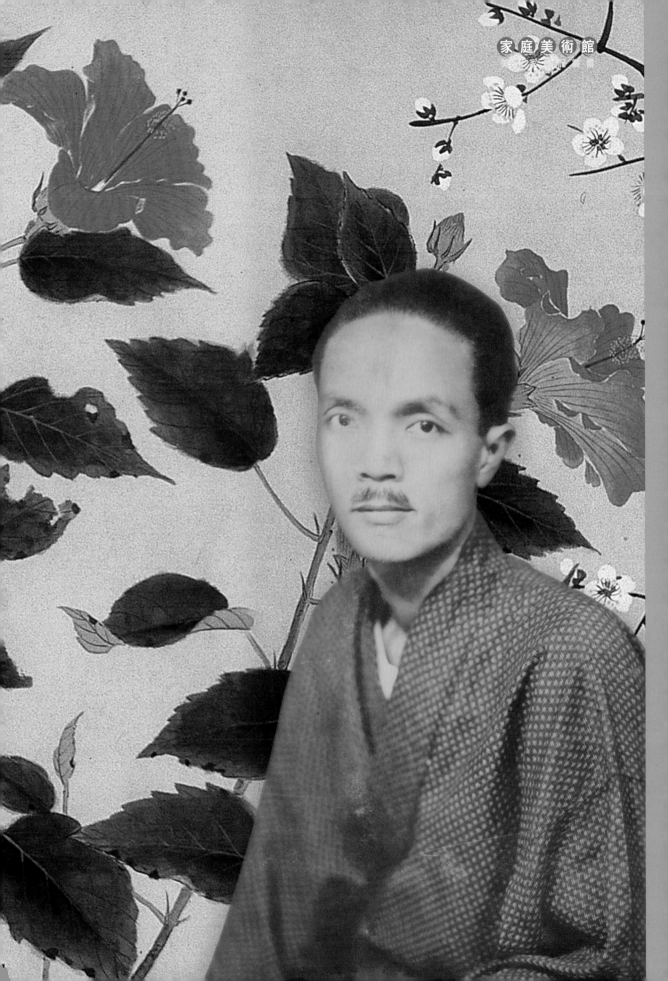
家庭美術館

I · 在時代變革中
錘鍊心志

20世紀前半葉是臺灣藝術生態激變的年代。1895年之前,臺灣藝術乃是中國傳統書畫的延續與承襲,既缺乏公領域的提倡活動,更無來自官方的經濟奧援。割臺後,臺灣總督府早期在圖畫教育的推動及中後期的「官展」之創辦,雖是殖民政府的文化策略,卻也是促成臺灣藝術環境改善的重要因素。在時代的變局中,呂鐵州是少數歷經傳統書畫薰陶又能趁勢崛起的畫家。其一生雖短暫,但其努力不懈,發揮天分的奮鬥過程,誠為無畏艱困,勇於挑戰的典範性人物。

[右圖]
1934年或稍前(約35歲)的呂鐵州照片
[右頁圖]
呂鐵州　刺竹與麻雀(局部)　1942
設色、絹本　84.5×59.5cm×2

▇「臺展」落敗是禍亦是福

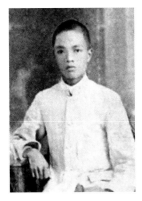

1916年，呂鐵州就讀臺灣總督府工業講習所的學生模樣。

　　1927年臺灣總督府策劃開辦「臺灣美術展覽會」（簡稱「臺展」）捧紅了年齡約二十歲的三少年——陳進（1907-1998）、郭雪湖（1908-2012）及林玉山（1907-2004）。而原本以民俗彩繪、文人山水畫屹立於北臺畫壇的呂鐵州，卻淪為落選者。

　　1928年，呂鐵州抱著破釜沉舟的決心遠赴京都習藝，隔年以〈梅〉一作奪得「臺展」的「特選」，不但洗刷前恥，更重新站回臺灣的畫壇。回顧這段入選與落選的歷史，我們不禁要問，在那關鍵的1927年前後，呂鐵州與三少年等後來都是叱吒於臺灣東洋畫壇的畫家，當年為何產生如此的成績落差？是天分有別？抑或際遇發展的異同使然？

▇ 在時代變革中領悟創作之新課題

鄉原古統
臺灣山海屏風——北關怒潮
（12屏，局部）1931
水墨、紙本　172.8×62cm×12
第5回臺展東洋畫部無鑑查
（藝術家資料室提供，此畫現藏於臺北市立美術館）

　　1927年，是日本殖民政權正式將「現代化」日本畫及西洋畫引進

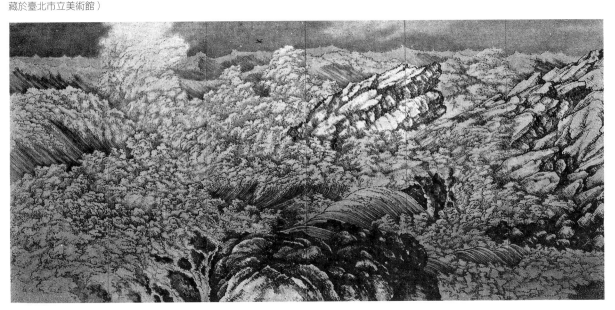

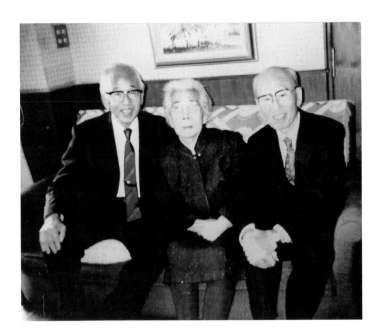

關鍵字

木下靜涯（1889-1988）

木下靜涯，早年師事近代日本畫改革大師竹內栖鳳（1864-1942），乃屬於京都四條派系脈。1918年12月，木下與畫友前往印度阿姜達石窟觀摩壁畫，回程至臺灣訪友及聯展，之後定居於淡水達觀樓下方民宅。木下靜涯生性恬淡自如，專事創作，畫風兼具寫生與文人之趣，喜以淡水山嵐水波為創作題材。旅臺期間，曾擔任十六次官展審查委員。另外，他也參與「黑壺會」、「日本畫協會」、「栴檀社」等畫會活動。其藝業對臺灣東洋畫壇影響匪淺，故與鄉原古統被稱譽為「臺灣東洋畫導師」。

木下靜涯　春　1933　膠彩畫　第7回臺展東洋畫部（藝術家資料室提供）

臺灣的重要年份。這一年，臺灣總督府透過官辦美展——「臺展」，將「現代化」的「新美術」以展覽會的機制，堂而皇之地引介進入臺灣。自此之後，學習西化的日本新美術，乃成為臺灣老、中、青輩藝術家都必須面對的新課題。

對早在1927年「臺展」開幕之前，即已渡日接受現代日本畫（「臺展」中稱之為「東洋畫」）教育的臺灣年輕畫家陳進及林玉山來說，以「寫生」為媒介，描繪生活中的人物、風景、花鳥，已是習慣性的創作方式。至於以自修方式接觸現代日本畫的郭雪湖，他對帶有「寫生」意味的花鳥、風景畫也並不陌生。「寫生觀」的持有，乃是他們三人雀屏中選，成為「東洋畫部」入選的臺籍僅有畫家之關鍵所在。誠如審查委員鄉原古統（1887-1965）及木下靜涯（1889-1988）在評審感言及回憶文字中提到，臺灣傳統繪畫與現代日本畫創作的技法、形式及風格兩相牴觸；而借鑒自西方

[左上圖]
1988年的11月，陳進（中）旅美返臺，郭雪湖（左）與林玉山前往探望。昔日的「臺展三少年」在六十一年後合影留念。（藝術家資料室提供）

林玉山　大南門　1927
第1回臺展東洋畫部入選

蔡雪溪（約1884或1893-?）

　　蔡雪溪，字榮寬，出生於臺北。幼嗜繪事，1910年從川田墨鳳習畫。1915年2月，漫遊江南，遍訪中國山川名勝。1917年11月歸來，畫藝精進，遂以丹青繪事為業。1920年自艋舺移居大稻埕太平町，並於永樂市場對面開設「雪溪畫館」。他與1920年代中期也在太平町活動的呂鐵州，同為臺灣北部知名的傳統畫家。「臺展三少年」之一的郭雪湖，於1923年考入「臺北州立臺北工業學校」就讀土木科。一年後，因志趣不合而退學，即在1925年進入「雪溪畫館」習藝。蔡氏作品曾入選第三、四屆「臺展」，及第四、五、六屆「府展」東洋畫部。晚期人物畫作如〈秦弄玉〉，約略可以看出他受海上畫派影響，因而畫中仕女之體態五官、衣飾褶紋及點景樹石，皆有任伯年（1840-1895）揉合民俗與工筆畫風之趣。

蔡雪溪　秦弄玉　甲辰（1964）
彩墨、紙本

以寫生、寫實為基礎的藝術形態，才是新時代的繪畫語彙。據此，大約即可看出，三少年在際遇發展上，恰好搭上官展的列車，因而能在第一回「臺展」中嶄露頭角。呂鐵州與其他幾位對日本現代畫完全陌生的傳統畫家，如蔡雪溪（1884-c.1964）、潘春源（1891-1972）、蔡九五（1887-？）等，落敗乃是必然的結果。但擁有繪畫天分的呂鐵州，卻能從官展的挫敗中，領悟到唯有從頭學習新的創作語言，方能突破困境，實現更高的藝術理想。

榮耀歸於天分與努力

　　學成返臺後，呂鐵州陸續又以〈後庭〉、〈蓖麻與鬥雞〉、〈南國〉、〈蘇鐵〉等畫作，獲得官展「特選」或「臺展賞」的榮銜，並博得「臺展東洋畫寵兒」、「臺展泰

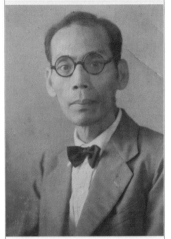

關鍵字

潘春源（1891-1972）

潘春源十八歲（1909）時在臺南府城三官廟旁開設「春源畫室」，專替廟宇繪製壁畫或畫道釋神像。大約二十九歲時，曾隨呂璧松學習水墨畫。三十三歲至中國遊歷，並入汕頭集集美術學校研習水墨及肖像炭筆畫。三十七歲與林玉山、朱芾亭等臺南、嘉義畫家組成「春萌畫會」。潘春源入選「臺展」第二回至第六回的作品，皆屬客觀寫實之畫風。〈牛車〉（P.102下圖）以西洋畫透視、遠近、解剖分析之技法，細密地描繪黃牛、圓拱篷車及背景中的樹幹與枝葉。前景的牛隻，筋肉分明，毛髮纖細，銅眸炯炯，而揮動的牛尾，讓畫作更顯生動活潑。

臺南府城畫家潘春源
（潘春源家屬提供）

斗」及「臺展東洋畫壇麒麟兒」之美稱。

呂鐵州師承京都市立繪畫專門學校（簡稱京都繪專）老師福田平八郎的花鳥畫風，線條精準遒勁、色彩瑰麗和諧，繪畫題材則以臺灣本土亞熱帶花鳥、動物為主。

其花鳥畫於1930年代初、中期達於巔峰，所畫鬥雞、臺灣藍鵲、帝雉、鷺鷥、麻雀、錦葵、黃蜀葵、蓖麻、蘇鐵、蒲葵等，廣受大眾喜愛。1933年，呂鐵州開始嘗試寫實與寫意兼具的風景畫，以及帶有水墨趣味的花鳥畫作。可惜天嫉英才，晚期為病痛

[左上圖]
陳進　姿　1927
第1回臺展東洋畫部入選

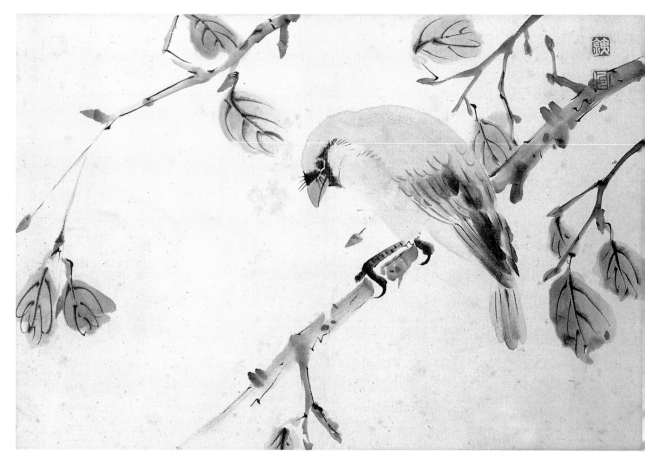

呂鐵州　花鳥圖　1930s-42
彩墨、紙本　18.2×24.5cm

所苦，於1942年9月因心臟麻痺猝發而撒手人寰，享壽僅四十三歲。

　　呂鐵州，是臺灣第一代留日畫家中，與陳敬輝（1911-1968）同屬於「京都繪專圓山四條派」系脈的傳承者。其創作結合了靈逸生動的構思及淬鍊純熟的技藝，充分地表現出臺灣南國薰香穠豔的風土特色。回顧其一生，呂鐵州早年沉潛於傳統水墨；中期以靈動淬鍊的花鳥畫稱霸臺灣畫壇；壯年時期亟思轉型，倘若假以天年，當能蛻變出醇厚、寫意的新寫意畫風。

　　呂氏因為成名晚，病逝早，作品又多已散佚。本書透過其家屬所藏作品、寫生冊、草稿、照片、相關文獻圖片資料，以及私人收藏者和公立美術館、文化局典藏之珍品，希望能藉由傳記的書寫形式，對這位創作生命短暫但卻精采的畫家，作進一步更完整的回顧。

[右頁圖]
呂鐵州
松鶴圖（未完成，局部上色）
1930s-42　設色、絹本
75×45cm

II・書香世家的陶冶

呂鐵州，桃園大溪人。其父呂鷹揚飽學經書，雅好吟詠，乃前清所錄取的最後一批秀才之一。改隸後，為了生計，呂鷹揚遂與文友同好共同合資，從事土地、交通及礦產等之經營。經商有成後，呂鷹揚不忘回饋社會，同時也熱心參與大溪、北臺仕紳的酬唱雅敍，以及書畫藝術之收藏和鑑賞的活動。呂鐵州自幼即在丹青墨香四溢，吟詠唱和不輟的環境中成長，因而陶冶出他對傳統藝術的濃厚興趣。

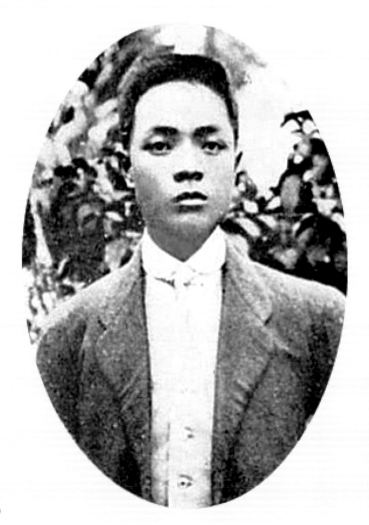

[左圖]
1920年，二十一歲的呂鼎鑄（後改名呂鐵州）被徵選為大溪街協議會員。

[右頁圖]
呂鐵州　花卉（寫生冊，局部）
1930s　設色、紙本　24.5×18cm

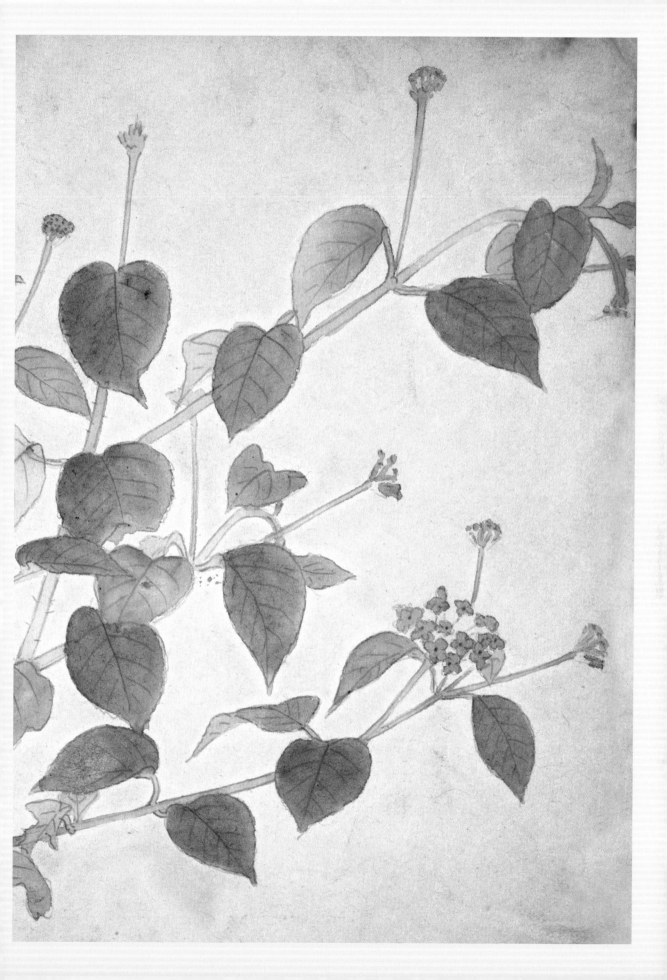

▍呂鷹揚投入新式教育行列

　　本名鼎鑄的呂鐵州，在臺灣割讓給日本後的第五年，出生於桃園廳海山堡大嵙崁街。呂家原籍福建漳州南靖，十二世祖夏珍公（1689-1745）於康熙、雍正年間渡臺，卜居大嵙崁之後，世代務農。

　　呂鐵州的父親呂鷹揚（1866-1923），字希姜，早年隨大溪秀才蔡路（1853-1903）研習漢學。呂鷹揚自幼資稟聰穎，好學不倦，二十九歲即考中秀才，並補為廩膳生。之後設帳授徒，作育英才。

　　1897年，呂鷹揚受「臺北國語傳習所」教諭兼所長木下邦昌之託，租借大溪新南街民房，成立「臺北國語傳習所大嵙崁分教場」，並於11月2日正式受聘為雇員。1898年10月分教場改名為「大嵙崁公學校」，呂鷹揚自1899年9月11日起，被聘為「大嵙崁公學校」囑託。（1898年7月，

[左圖]
呂鐵州　父親畫像　1930s
設色、紙本　45×38cm

[右圖]
呂鐵州　祖母（呂吳鑾）肖像
1930s　設色、紙本
57.5×42.5cm

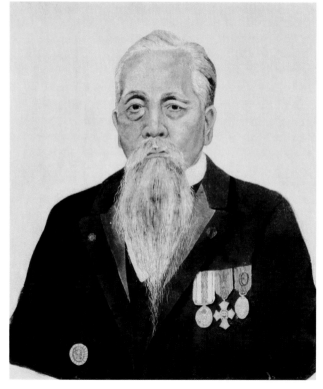

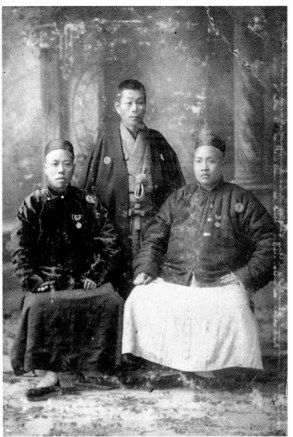

臺灣總督府發布「臺灣公學校令」，規定以地方的經費開辦公學校，以取代國語傳習所。根據「臺灣公學校官制」，教師分為「教諭」與「訓導」兩種，教諭為正式的教師，訓導則是輔助教諭教學的助手。另外還設「囑託」之職，則屬約聘性質的教員。）

▍呂鷹揚的事業版圖與熱心公益

1903年2月，呂鷹揚和桃園、大溪鄉紳在殖民政府勸誘下，集資開築桃園與大溪間的道路。同年5月1日車道開通後，由出資者組成「桃崁輕便鐵道會社」負責後續的營運。1912年，「桃崁輕便鐵道會社」改組為「桃園輕便鐵道公司」。1920年，再度增資重組為「桃園軌道株式會社」。呂鷹揚曾擔任「桃園輕便鐵道公司」第二任理事長，以及「桃園軌道株式會社」第一任取締役（董事），因而他對大溪的聯外交通建

設，可謂功勞匪淺。

　　1908年，呂鷹揚與大溪仕紳呂建邦（1856-1948）、王式璋（1862-1923）、江健臣（1872-1937）、黃玉麟（1879-1922）、黃石添（1883-1931）六人，合資開墾阿姆坪山田。1913年年初，他又和簡阿牛（1881-1923）、呂建邦等人合組萬基公司，從事樟腦製造及大溪內山番地開墾的事業。該公司組織章程第三十四條明訂：「樟腦每日抽出金7圓捐贈桃園廳下各公學校基本金」，足見呂鷹揚等本土資本家在企業經營獲利時，仍不忘回饋社會。

　　1914年，呂鷹揚與大溪實業鉅子簡阿牛兩人，捐輸挨贊臺中

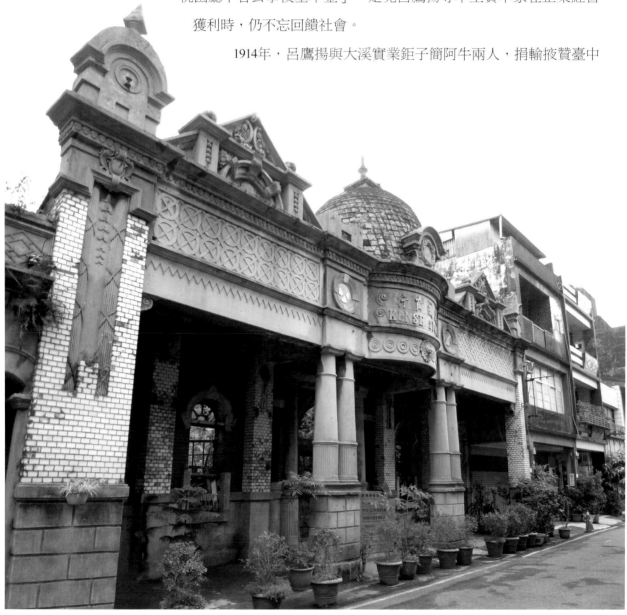

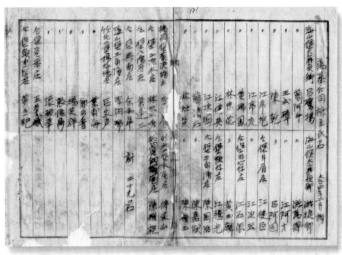

[左頁、左上圖]
大溪實業鉅子簡阿牛所建「建
成商行」外觀今貌（藝術家出
版社攝，2013）

[右上圖]
大正四年（1915）萬基公司
股東名冊（源自臺灣總督府檔
案室）

中學校舍的興建。1917年，他和五位大嵙崁公學校學務委員，將合資開墾的阿姆坪四十多甲田地，捐贈給該校當作「學田」。獲得臺灣總督府紳章的簡阿牛，為了開採新竹北埔煤礦、敷設軌道、購置土地等業務，乃集資創設「東亞興業株式會社」。1917年11月，會社成立後由簡阿牛出任社長，簡朗山（1872-？）擔任副社長，呂鷹揚、王式璋、黃石添等大溪仕紳被推選為該會社的董事，監事則由江健臣及基隆礦業霸主顏雲年（1875-1923）等人出任。

從以上這些史實可知，呂鷹揚因實業投資，與簡阿牛、簡朗山、顏雲年等叱吒風雲的本土資本家，互動甚為密切。另外根據大溪耆老所

關鍵字

簡朗山（1872-?）

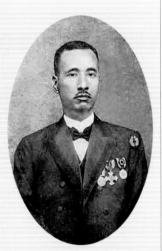

簡朗山，臺灣桃園人，自幼受傳統私塾教育。1897年任桃仔園區長，1905年授佩紳章，1920年任桃園街長，翌年任新竹州協議會員，1923年任總督府評議會員，後被授與勳章。1945年4月與許丙被敕選為日本貴族院議員。由於雅好吟詩，曾於1930年與簡若川、鄭藹秋、鄭永南、黃玉書、顏雲年等人合組「桃園吟社」。

簡朗山，1923至1927年任臺灣總督府評議會員。

關鍵字

簡阿牛（約1882-1923）

簡阿牛，桃園大溪人，世代以樟腦為業。他身材高大，生性豪邁不羈，才智聰穎超群。弱冠即從事於父祖家業，腦丁（即採樟腦工人）莫不畏服。稟性俠義，乙未（1895）割臺，率義勇軍抗日，之後為日方所招撫。1912年臺灣總督府第一次任命九位臺灣人為總督府評議會員，簡阿牛與辜顯榮、林獻堂等人同列其中。

簡氏曾任三井物產會社腦長，1913年主管萬基公司腦務。1914年九份金礦採礦權所有人藤田傳三郎病故，簡阿牛和顏雲年合資收購，投資淘金事業。1923年2月中旬簡氏不幸罹病去世，享年僅四十五歲。桃園大溪中山老街上現存的「建成商行」，圓形屋頂、翼塔、雙柱式三開間的設計，格局氣派雄偉。而洗石子及繁複雕飾的立面，彰顯出大正時期所引入西方新古典風格對臺灣人建築生活空間的影響。

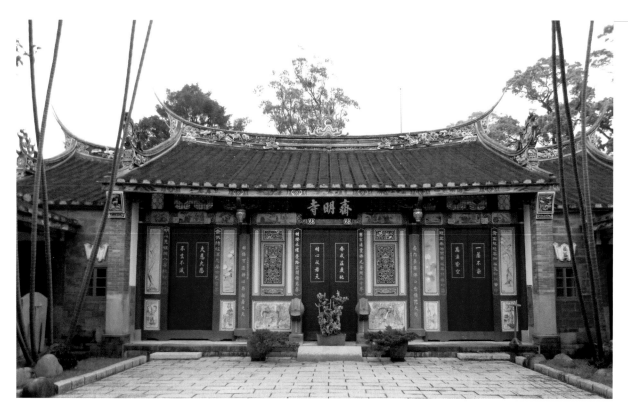

關鍵字

齋明寺

齋明寺原名齋明堂，創建於道光三十年（1850），傳承的是龍華齋教。第四任住持普梅（俗名江連枝），大約於1912年親赴福州鼓山湧泉寺禮請聖恩法師為師，承續了中國禪宗曹洞宗的法脈。1915年西來庵事件爆發，齋教徒為安全之計，乃請求日本曹洞宗保護。齋明堂遂改稱齋明寺，隸屬於日本福井縣曹洞宗大本山永平寺。

大本山則派村上壽山來臺，擔任大溪布教使。齋明寺因環境幽雅素靜，日治時期不但是佛教徒禪修之地，也是北臺實業家及詩人騷客雅敍之所。寺後萃靈塔於1930年完工，「靈塔斜陽」之美景乃成為「大溪八景」之一。呂鐵州曾創作一幅〈靈塔斜陽〉送給住持，可惜已被偷竊。呂氏往生後，家屬亦將其歸葬於萃靈塔。

環境清幽的齋明寺後方擴建的禪房景色（王庭玫攝）

[上圖]
桃園縣大溪鎮員樹林之「齋明寺」古蹟建築今貌（藝術家出版社攝，2013）

述，當年這些實業家喜與騷人墨客雅敍，聚會地點常設在環境幽雅素靜的齋明寺。

可見當年這批北臺仕紳，除了生意上的往來，也不忘吟詠酬唱，擊缽互贈。1897年呂鷹揚出任三角湧辨務署參事，5月時獲頒紳士勳章，10月再獲三角湧辨務署名譽參事榮銜。1898年，呂鷹揚改任大嵙崁辨務署參事，隔年被任命為街長，並於1901年成為大溪街協議會員。1920年，總督府實施「州、市、郡、街、庄」地方新制，呂鷹揚受聘為新竹州參

事。而當時年僅二十一歲的呂鐵州，也被擢選為大溪街協議會員。

如上所述，改隸之後，受過傳統漢學教育的呂鷹揚，相繼在現代教育、殖產興業、土地開發及礦產經營等方面，都有十分耀眼的成績，並且屢次被官方賦予地方行政官職。因而，倘若身為呂鷹揚親生後嗣的呂鐵州有意繼承家族事業，在父親縝密鋪設的政經網絡中，必定能一展長才，飛黃騰達。可是，呂鐵州顯然志趣不在於此，因而1923年在他父親過世後不久，即遷居臺北大稻埕，另謀發展。

■ 呂鷹揚的文藝涵養對呂鐵州的影響

呂鷹揚本身雅好文學藝術，呂氏大溪五位事業夥伴：呂建邦隨母舅李騰芳舉人讀書吟詩，王式璋嫻熟詩史，而江健臣，黃玉麟、黃石添等

呂鷹揚 〈呂氏家譜序〉行書 1896（圖片來源：呂建邦家屬提供《呂氏家譜》）

[上圖、右頁二圖]
呂鷹揚於1918年（戊午）仲夏在大溪新南街（今中山路）興建落成的「蘭室」居屋（今整體外觀及局部）。採三開間，以閩南、巴洛克新古典混搭的藝術風格裝修，表現出屋主對傳統與現代兼具生活美感的認同。（藝術家出版社攝，2013）

人，也都文采炳然。因六人經常酬唱抒懷，故有大溪「六君子」之稱。由此可見，呂鷹揚事業經營之路的攜手夥伴，也是他吟詩論藝的良友。

這批大溪商紳的經濟活動，並非全然以功利掛帥，反而帶有濃厚的風雅氣息與人文關懷色彩。在文藝活動方面，呂鷹揚除了與大溪地方仕紳密切往來酬唱之外，其交遊人脈更擴展至臺北、基隆、新竹一帶。例如1908年10月24日來臺的曹洞宗大本山管長石川素童（1842-1920），明治天皇勅賜為「大圓玄致禪師」，曾以行草題寫日本曹洞宗開山高祖承陽大師偈語一首（P.26左圖），餽贈呂鷹揚。又如，1917年來臺花鳥畫家吳芾與呂鷹揚亦為舊識，故曾贈以設色水墨〈紫藤博古〉（P.26右圖）一幅。很顯然地，日治中期時，呂鷹揚雖已投入土地、交通及礦產的經營，但因性喜詩詞及書畫藝術，故仍常與文雅士紳、滯臺日籍禪師或中土寓臺畫家往來酬唱。

呂鷹揚是一位歷經舊式科場洗禮的文秀才，他深厚的漢學涵養與詩書修為，對啟蒙時期的呂鐵州必然產生極大的影響。呂家一年四季，丹青墨香流溢，吟詠唱和不輟。自幼在此環境中成長的呂鐵州，耳濡目染下，自然對傳統文學、書法及水墨繪畫，孕育出濃厚的興趣。

接觸新式教育

呂鷹揚雖是傳統科舉制度下培育出來的溫雅儒士，但改隸之後，他仍汲汲勤學於新文化及現代化產業之相關知識。1918年，呂鷹揚在新南街（今大溪中山路）建造「蘭室」，採三開間，融合閩南、巴洛克古典

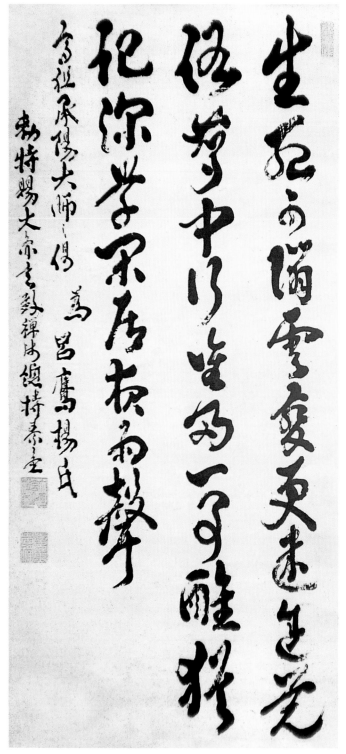

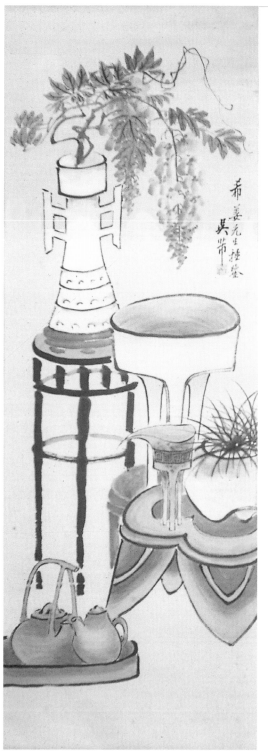

大圓玄致禪師　承陽大師偈語行草條屏　1908

・1908年10月24日，臺灣南北縱貫鐵路通車，曹洞宗大本山管長大圓玄致禪師，伴隨閑院宮殿下（裕仁天皇叔父）來臺觀禮。同年11月4日，曹洞宗臺北別院選定在臺北東門町68番地破土興建臺北別院，即由大圓玄致禪師親臨主持。禪師又於11月6日至基隆久寶寺及靈泉寺，11月31日則至臺南開元寺巡視。

吳芾　紫藤博古　c.1917-23　設色、紙本

・吳芾，字石卿，福建廈門人。1917年應板橋林家之聘來臺。1920年代期間作品工整秀麗，1930至1940年客居新竹時期，畫風轉為奔放自如，乃為其創作高峰期。吳芾專擅花鳥畫，山水畫偶爾為之。繪畫受海上畫派畫家王震（1867-1938）影響。王震師學任伯年，又與吳昌碩交往密切，因此吳芾畫作亦具有海上畫派任、吳兩家遺風。

建築風格，展現他傳統與現代兼具的生活美感。
呂鷹揚對後代的教育方式亦是新舊並容。因此呂
鐵州除了接受傳統文學藝術陶冶之外，同時也積
極汲取現代化的學校教育。

　　呂鐵州於八歲進入大溪公學校就讀，十四歲
自大溪公學校畢業後，選擇報考臺灣總督府工業
講習所木工科。這是日人治臺後，為了加強工業
教育，臺灣總督府乃於1912年在臺北廳大加蚋堡大
安庄（今國立臺北科技大學現址）創立「民政局
學務部附屬工業講習所」，修業年限三年，設有
木工科、金工及電工二科，是為臺灣工業教育之

1916年呂鐵州（坐者）就讀
臺灣總督府工業講習所時，與
同鄉呂阿生合照。

濫觴。1914年，更名為「臺灣總督府工業講習所」。1919年，臺灣教育
令公布，改名為「臺灣公立臺北工業學校」。1923年與「臺灣總督府工
業學校」合併，改稱「臺北州立臺北工業學校」，修業五年；另置修業
三年的專修科。

　　日治時期，臺灣因缺乏美術專門教育機構，故而木工科所規劃的圖
案繪製、木工、雕刻等課程，難免誘引對藝術有興趣者，在錯誤認知下
報考就讀。1915年9月，呂鐵州順利考入臺灣總督府工業講習所木工科就
讀。但只唸了兩年，終因與理想落差過大，身體健康也出了問題；遂於
1917年10月，以「家事」為由辦理退學，自行在家研習繪畫。郭雪湖也

「臺灣總督府工業講習所」於
1923年改稱為「臺北州立臺
北工業學校」

1934年《臺灣人士鑑》（頁238）所刊載呂鐵州小傳

因為想學繪畫而就讀此校，之後也發現與自己興趣不合，而辦理退學。

▌父親過世與分家

　　1920年時，因呂鷹揚對地方貢獻良多，故其年僅二十一歲的嫡子呂鐵州，也被徵選為大溪街協議會員。根據呂家大溪戶籍謄本所載，1922

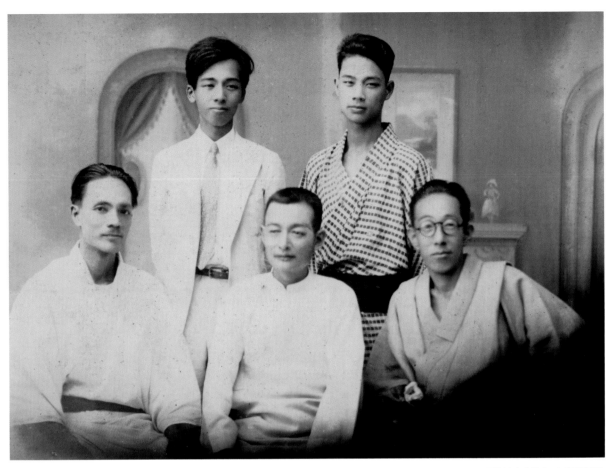

呂鐵州（前排左1）與郭雪湖
（後排左1）等畫友合影

年10月1日，呂鐵州已和長兄呂鼎琦（1887-？）完成分戶手續。呂鼎琦
乃呂鷹揚與妻子結縭十年，膝下依然無子，故於1893年領養的螟蛉子。
1923年10月呂鷹揚過世後，呂鼎琦登記為「大溪街大溪字新南六十八及
六十九番地」戶主。而呂鐵州因對家族企業的經營沒有興趣，故大約於
1923年底至1924年2月之間，與妻子林阿琴遷居臺北，另謀生計。

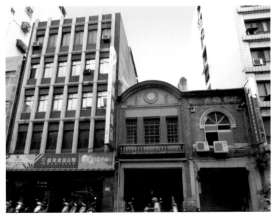

Ⅲ· 太平町時期的生活與創作

1920 年代中期，呂鐵州從大溪北上寓居於臺北城外的太平町。
當時大稻埕太平町街區，因為文化啟蒙運動、大眾消遣及享樂活動的
蓬勃興起，儼然已成為臺灣人商業貿易、文化藝術興盛薈萃之地。呂鐵州選擇在太平町
五丁目媽祖宮附近開設繡莊，並以此為他謀生與開創繪畫事業的起點。除了販賣絲綢針
線，替顧客繪製花鳥圖稿之外，他也透過臨摹明、清及近代中國名家之花鳥、山水、人
物畫，企圖從摹寫傳統繪畫中追求畫藝的精進。

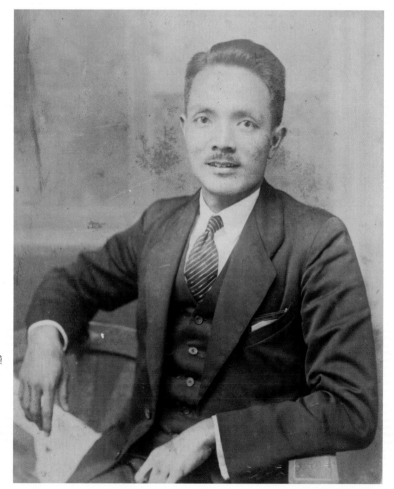

[右圖]
呂鐵州穿著西服，帥氣英挺的模
樣。

[右頁圖]
呂鐵州　香肥兩翅（局部）
1928　設色、絹本　30×72cm
（莊伯和提供）

日治時期蔣渭水在太平町上創
設大安醫院及文化公司（蔣渭
水文化基金會提供）

■ 人文薈萃的太平町

　　北上後，呂鐵州選擇在商業活動繁盛的大稻埕太平町落腳。太平
町共分一至九丁目，範圍大約是今天大同區延平北路一段到三段附近。
1916年，文化啟蒙運動領袖蔣渭水（1891-1931）即是在三丁目二十八番地
開設大安醫院。1917年，又在附近開設「春風得意樓」。臺灣第一位飛
行員謝文達（1901-1983），民族運動領袖林獻堂（1881-1956），以及基督
教布道家賀川豐彥（1888-1960）都曾經是「春風得意樓」的座上嘉賓。
1920年，蔣渭水在醫院隔壁設立「文化公司」銷售報刊及書籍。1921

關鍵字

蔣渭水（1891-1931）

　　蔣渭水，字雪谷，宜蘭人。十歲受業
於宜蘭宿儒張鏡光，十七歲（1907）
入宜蘭公學校，只讀了三年即考入臺北
醫學校。1915年以總平均第二名的成
績畢業，次年即在大稻埕太平町（今延
平北路）三丁目開設大安醫院，同時從
事於臺灣人民族自救與文化運動。蔣渭
水經常邀集臺北醫學校及臺北師範學校
的學生，到大安醫院討論臺灣殖民地受
苦的情形，並追求解放的方法。1920
年11月，蔣渭水成立「文化公司」，
引進海外雜誌及書籍，將一次大戰後西
方民族自決、民主主義等新思想介紹給
同胞。

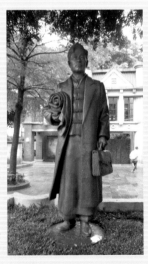

今位於臺北市錦西街上「蔣渭水紀念公園」內的蔣渭水銅像及紀
念碑（藝術家出版社攝）

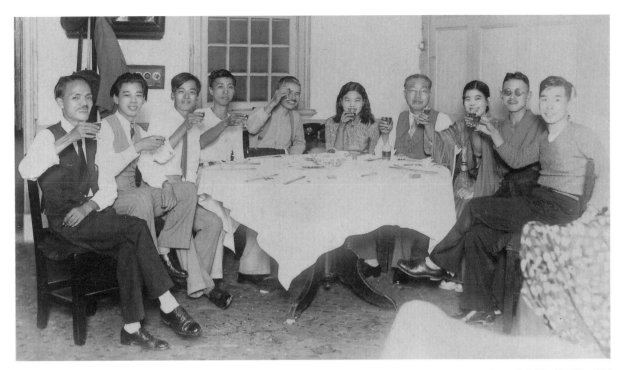

江山樓內的一場藝文界盛會，是為了歡迎來臺的日籍「臺展」審查委員結城素明而舉辦的。宴飲參加者左起：呂鐵州、陳敬輝、郭雪湖、蔡雲巖、鄉原古統、（名字不詳）、結城素明、陳進、木下靜涯、村上無羅。（藝術家資料室提供）

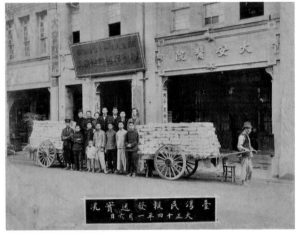

年「臺灣文化協會」（簡稱「文協」）成立後，「文化公司」即成為「文協」宣傳刊物的發行所及編輯部。當時，來自全臺各地關切文化啟蒙運動的知識分子、騷人墨客及實業家，都紛紛湧入太平町。加上1917年以臺菜聞名的「江山樓」開幕，以及1922年「蓬萊閣」酒樓開張，使得太平町更迅速發展成臺灣文化人流連忘返的天堂。

[左圖]

日治時期臺灣最豪華酒樓蓬萊閣內部陳設

‧1922年淡水石油大王黃東茂獨資興建蓬萊閣，後轉手給大稻埕茶商陳天來經營。日治中、晚期，盛大聚會，餐宴或典禮，都曾在此家酒樓舉行。例如，1927年3月孫中山逝世兩週年紀念會、1928年11月林獻堂環遊世界歸來接受洗塵，都是於此舉行大型聚會。另外「臺灣工友總聯盟」創立大會及「民烽演劇研究會」成立大會，也是在此舉行。日治時期通俗文藝雜誌《風月報》，也是找蓬萊閣老闆出資，並邀請文學家吳漫沙、徐坤泉及林荊南加入編輯行列。《風月報》的編輯部就設在蓬萊閣。

[右圖]

1921年蔣渭水三十二歲時認識林獻堂，並加入「臺灣議會期成請願」運動之列。同年，「臺灣文化協會」成立，蔣渭水以發起人的身分，擔任專務理事。1923年4月15日《臺灣民報》於東京創刊，他將大安醫院隔壁的房子充當《臺灣民報》發行處。此照片記錄了1925年《臺灣民報》發送報紙的實況。（蔣渭水文化基金會提供）

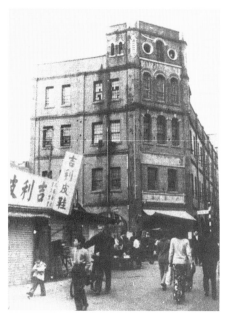

1917年落成的江山樓

‧日治時期商賈騷客雲集的大
稻埕，出現了四間知名的大酒
樓：東薈芳、春風得意樓、江
山樓及蓬萊閣。江山樓（位於
今延平北路和歸綏街口，朝東
近重慶北路）於1917年開幕。
俗諺云：「登江山樓，吃臺灣
菜，聽藝旦唱曲」，可見當時
江山樓乃是以餐飲及聲色娛樂
而聞名遐邇。鼎盛時期，群賢
畢集，名士滿座。例如文人連
雅堂、廖錫恩等，是座上常
客，並題詩贈匾，傳為美談。

▓ 太平町媽祖宮附近開繡莊

　　1925年臺北鐵橋竣工，愈發為大稻埕太平町帶來絡繹不絕的人群及
繁榮的商機。到了1920年代晚期，太平町大橋頭已成為臺灣經濟文化的
中樞命脈。從大溪北上的呂鐵州，為了顧及家計，又希望在繪畫創作上
能有所拓展，乃選擇在香火鼎盛、商機盎然的太平町五丁目媽祖宮（今

1925年竣工的臺北鐵橋

‧淡水河流域早期的精華地段在流域的東
岸，包括艋舺、大稻埕及城內，是所謂臺北
「三市街」。艋舺和大稻埕都曾歷經商船雲
集的繁華年代。1889年，臺灣巡撫劉銘傳興
建了鋪設鐵軌的臺北大木橋，連結大稻埕埠
頭與三重埔之間的交通。1897年颱風侵襲下
大木橋斷裂毀壞。1920年修復並將其改名為
臺北橋，但同年淡水河暴漲，大木橋再度受
損。1921年，總督府著手規畫重建一座現代
化的七孔鐵桁架橋，於1925年6月18日舉行
通車典禮。而臺北橋遂成為「臺北八景」之
一的「鐵橋夕照」所在地。

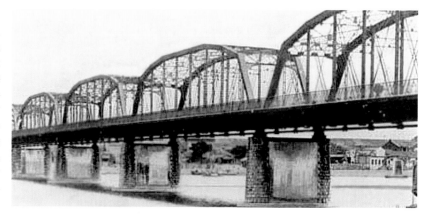

李石樵　大橋　1927　水彩、紙　32×47cm

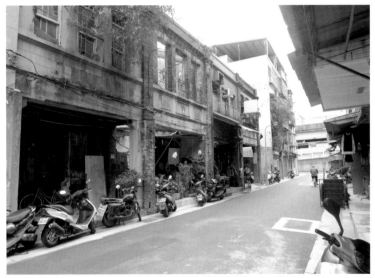

[左圖]

根據呂家大溪舊戶籍之資料，呂鐵州北上後，原寄戶於「臺北州臺北市太平町五丁目八番地」。自日返臺後，大約在1934年才於「太平町七丁目八十三番地」置產，作為住家兼「南溟繪畫研究所」所在。「太平町七丁目八十三番地」現址為民權西路245巷13號，現以加釘鐵皮成為他人住屋，其右側兩層樓住屋雖以荒廢毀損，但仍可見到當年同期的建築樣貌。（賴明珠攝，2011）

[左頁右上圖]

蔭山泰敏　斜道　1927　第1回臺展西洋畫

•1927年第一回「臺展」中，李石樵及蔭山泰敏兩位西洋畫家，不約而同選擇「臺北八景」之一的臺北鐵橋為創作主題。李石樵〈大橋〉一作的動線，以左側臺北橋為畫面主軸，斜角線向右延伸至橋的另一岸，從對岸櫛比鱗次的長條街屋，再迴轉到河面上的舢舨小舟與大型的戎克船。李石樵當時就讀臺北師範學校五年級，以老師石川欽一郎英式水彩畫技法，描寫臺北橋周遭所見現代與傳統並存的景物，表現寫實與寫意兼融的抒情氛圍。〈斜道〉則是就讀臺北高等學校的蔭山泰敏之作。畫中描寫從臺北橋三重埔一端，仰看行人、車輛、小販等車水馬龍的都市景象，以及橋兩側建築、電線桿、人群錯落的景致。省略的五官、強化的色面、不對稱的形體與斜切面的表現手法，表現出後印象派、立體派的前衛畫風，與李石樵外光派式寫實風格截然不同。

之慈聖宮）(P. 36) 附近開設繡莊，販賣女紅所需的絲綢針線，同時也替婦女們繪製繡花鞋上所需的花鳥圖案。總之，北上後的呂鐵州，直至留日返臺後，始終是以太平町為活動區域，即便是最後的定居處所——太平町七丁目，也仍以大稻埕為生活中心。

▋沉潛於傳統書畫

　　北上之後，呂鐵州一方面經營繡莊，為顧客繪製民俗色彩濃厚的道釋神仙人物畫及花卉圖案；同時他也陸續訂購大批上海出版的玻璃版或網目版畫冊，自行研習傳統中國花鳥、山水、人物繪畫。這批出版於1919年至1924年的畫冊，包括有：《陳白陽花卉》、《徐青藤墨筆花卉》、《大滌子山水冊》、《八大山人及石濤上人畫合冊》、《廉州倣雲林山水冊》、《芥子園畫傳初集》、《李復堂寫生冊》、《任渭長人物冊》、《龔半千細筆畫冊》、《湯雨生全家山水花鳥仕女草蟲合

冊》、《趙撝叔花卉冊》及《吳待秋畫稿》等，都是當時他學習臨摹的範本。足見呂鐵州對明、清時代及近代中國傳統繪畫涉獵甚廣。藉著自我潛修的方式，他早在「臺展」開辦之前，就已畫名遠播北臺地區了。

花鳥畫稿普受歡迎

遷居太平町之後，呂鐵州因工作與興趣的關係，故對花鳥畫的題材情有獨鍾。因而購藏了多位專擅或兼擅花鳥畫畫家的畫冊。例如，陳淳（白陽）、徐渭（青藤）、李鱓（復堂）、湯貽汾（雨生）、趙之謙（撝叔）、吳徵（待秋）等人的黑白畫集，都是他勤加摹寫練習的參考圖冊。1920年代，來自各地的婦女紛紛到他的繡莊挑選繡線及繡花用的畫稿。桃園劇作家、電影導演林摶秋（1920-1998）的父親林添富，1921年在鶯歌創立「謙記商行」（大豹炭鑛事務所），經營三角湧地區八大煤礦的銷售運輸。林摶秋之母，性喜手工刺繡，就曾向呂鐵州購買許多繡線、畫稿。另外，臺中清水社會運動家及藝術贊助者楊肇嘉（1892-1976），也曾將呂鐵州成名後的畫作〈鷹與牡丹〉，委託織工繡成一幅

徐渭（青藤） 花卉雜畫卷
1575 水墨、紙本
28.4×665.1cm
東京國立博物館藏

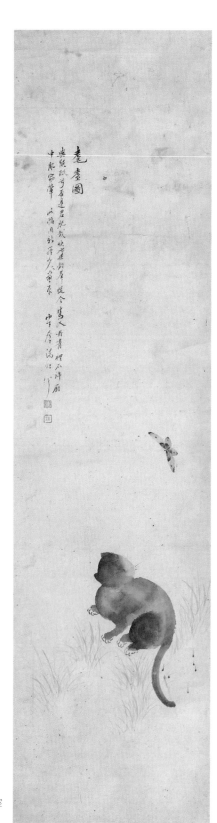

香肥兩翅
戊辰孟春之日
鈙州作

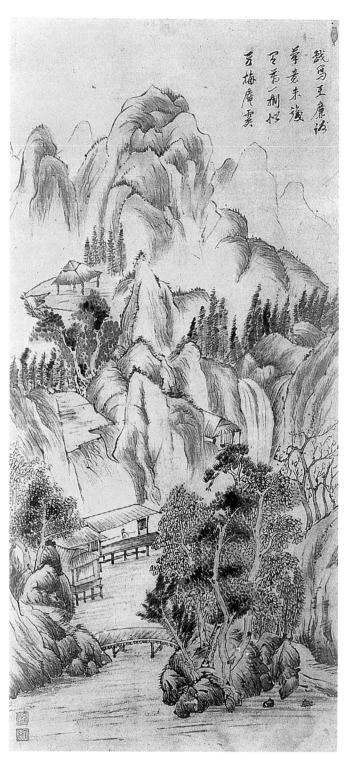

呂鐵州　戲寫王廉州山水圖　1920s

王鑑　夢境圖　1656　淡彩、紙本　162.8×68cm
北京故宮博物院藏

[右頁上圖]呂鐵州所購藏上海有正書局1923年出版的《廉州倣雲林山水冊》封面
[右頁下圖]呂鼎鑄（呂鐵州）精忠圖　1927　設色、紙本（呂建邦家屬提供）

絹畫。由此可見，呂鐵州的花鳥畫，無論是在他開繡莊時期或在官展奪標以後，始終都受到婦女及文人雅士的喜愛。

勤習文人山水畫

在傳統山水畫方面，呂鐵州則透過畫冊，研習石濤（大滌子）、朱耷（八大山人）、王鑑（廉州，1598-1677）、龔賢（半千，1618-1689）、湯貽汾、吳徵等人的文人山水畫法。呂鐵州早期畫作〈戲寫王廉州山水圖〉，落款中戲稱摹寫王鑑畫風，並謂「筆意未殆萬一」。然而此作皴擦渲染，墨色溫潤，而苔點、列樹元素的運用，正是「清初四王」之一王鑑的流風遺韻。王鑑畫於1656年的傳世名作〈夢境圖〉，跋文云：「避暑半塘，無聊晝寢，忽夢入山水間，中有書屋一區，背山面湖，回廊曲室，琴几瀟灑，花竹扶疏，宛似輞川軒外捲簾。」而呂鐵州〈戲寫王廉州山水圖〉，亦藉由曲溪竹橋、涯邊軒廊、蓊鬱林木、聳岳幽亭等元素，營造出文人畫始祖王維輞川別墅的理想桃花源。

涉獵民俗人物彩繪

呂鐵州早期亦涉獵人物畫，1927年（丁卯）春天所畫的〈精忠圖〉，呈現出濃厚的民俗彩繪色彩。此作上端詩塘（詩塘為一種國畫立軸的裝裱方式。在畫

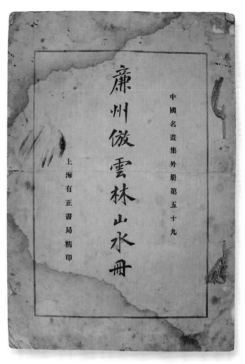

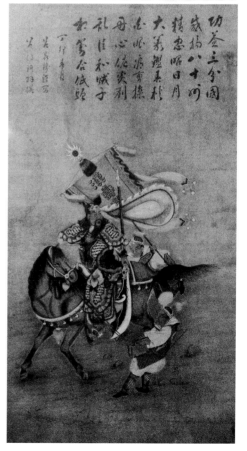

臺中張廖家廟正殿大通上之堵
頭堵仁瓜筒退暈彩繪　鹿港郭
啟薰、郭啟輝兄弟繪製（林會
承攝，2010）

[右頁圖]
呂鼎鑄（呂鐵州）
童子拜觀音　1925
設色、紙本　125.5×52.5cm
桃園縣立文化局藏

作本身上方嵌一空白紙方，用以題字。這也常是因應畫作本身太小或過寬，裝裱成立軸時有失均衡的一種權宜做法）是由「崁津吟社」第一任社長呂傳琪（1895-1938），以流暢的行書體題寫五言律詩一首。畫面中，關公右手拂髯，左手執青龍偃月刀，英挺地騎坐於駿馬之上；關平高舉蜀漢大旗，隨侍於右後側；周倉則牽拉著馬韁，追隨於左後側。此畫在筆法、用色上，混用勾勒、沒骨、填彩及民俗彩繪的退暈技法。全幅以墨色為基調，並施敷淡彩，營運出古雅色感。迎風飛揚的旗幟，奔馳的馬匹，以及周倉因拉扯奔馬而彎曲的體態，這些造形元素在畫面上共同形塑出一股動勢與張力。顯然地，藉由民間彩繪及傳統人物畫冊的模仿臨寫，呂鐵州對造形的掌控，已有超越一般傳統

人物畫家的出色表現。

　　除了關雲長之外，呂鐵州也畫過其他的道釋神仙人物畫。例如，完成於1925（乙丑）年春天的〈童子拜觀音〉，乃是以居於畫心的觀音，以及立於右下側的善財童子為主角。觀音身穿錦服，配戴瓔珞，手持經卷，赤足立於蓮葉上。立於荷花座上的善財童子雙手合十，恭敬地朝拜著觀音。呂鐵州先以線條勾勒人物、青鳥及海浪，再以深淺有致的藍色疊染景物，最後再用金泥描繪衣飾圖案及瓔珞，整體風格莊嚴中帶有華麗感。詩塘部位，則以瓶形體隸書書寫七言絕句一首。寶瓶的造型字令人聯想起觀音的淨瓶，不但傳達出尊貴端莊的意味，又不失書卷文飾的氣息。畫中青鳥，位於觀音右上方，恰好與兩位主角人物連成一

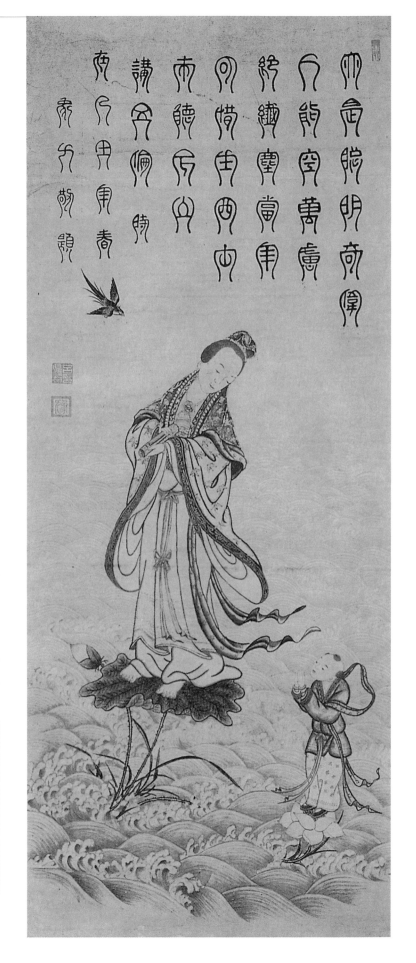

關鍵字

退暈技法

　　所謂「退暈」技法，乃是運用同一顏色調配出二至四種色階，然後再依次排列繪製的畫法。宋人以南北朝壁畫的暈染手法為基礎，發展出「疊暈」的技藝，主要施作在建築木構件的邊稜部分，使物象產生渾圓之感。明清時期則為「退暈」。

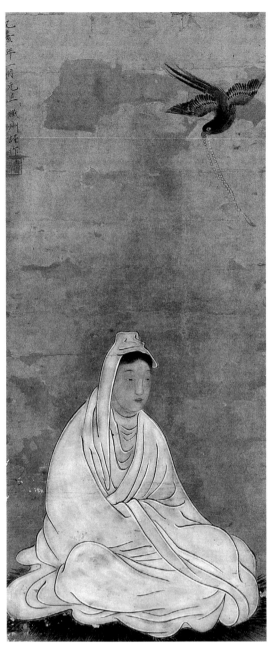

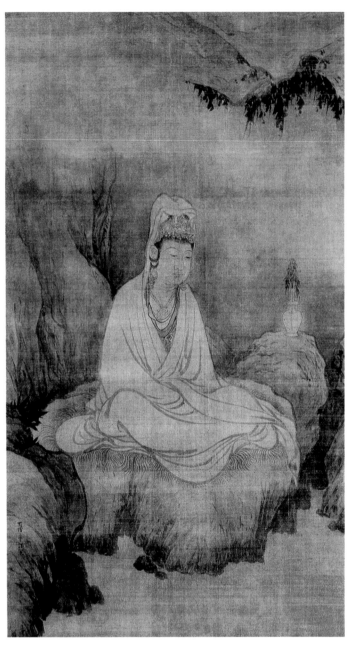

[左圖]
呂鐵州　觀音白士像　1935
設色、紙本　88×37cm
源自《丹青憶舊——臺灣早期
先賢書畫展》

[右圖]
牧谿　觀音圖
13世紀下半葉
171.9×98.4cm
京都大德寺藏

斜角線的構圖。足見在汲取民間母體藝術的傳統彩繪時，呂鐵州對書、
畫的搭配，以及構圖的經營，都相當地用心推敲。

　　京都習藝歸來後，呂鐵州就鮮少創作人物畫。1935（乙亥）年元旦
所作〈觀音白士像〉，則是一個特例。〈觀音白士像〉中的觀音，捨

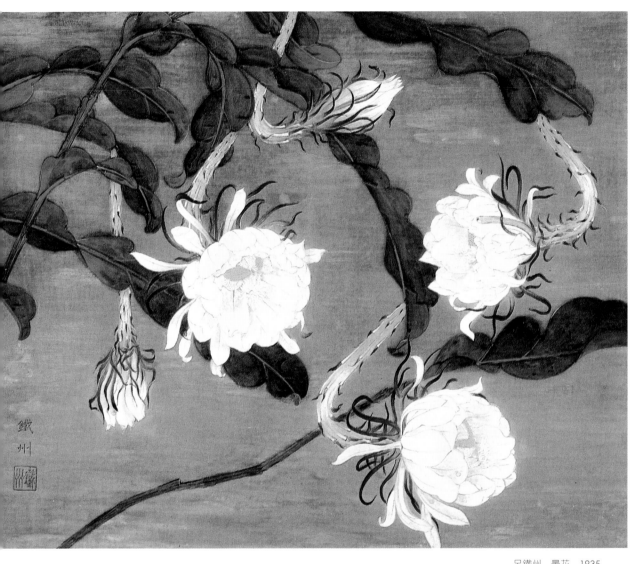

呂鐵州　曇花　1935
膠彩、絹本　50.5×64cm
源自《臺灣地區繪畫發展回顧》展品

去〈童子拜觀音〉梳高髻、戴瓔珞、著華服，表達尊貴華美的造型，改
為純淨無瑕白巾、白衣的觀音，端坐於蒲團上之肅穆法相；位於觀音左
上角盤旋的青鳥，展翅彎身，嘴啣佛珠，也與靜坐下方的觀音形成斜角
線的構圖。此幅白衣觀音與京都大德寺珍藏牧谿的〈觀音圖〉之坐姿、
衣服紋路及蒲團頗為相似。然而呂鐵州運用白描線條及胡粉敷染手法，
將觀音臉部五官與神情，表現出帶有女性清心、慈善的現實感，則又和
牧谿的唐、宋風格觀音像意趣截然不同。

Ⅳ· 留學京都研習近代日本畫

呂鐵州1927年在「臺展」中的挫敗，以及觀賞了「臺展」、「宮比會繪畫展」的參考展，讓他見識到日本現代畫家創作的真正實力，也激發了他留日學畫的決心。性喜花鳥畫創作的他，乃選擇以圓山四條派為繪畫發展核心的京都繪專，作為學習新繪畫技法與概念的磨練場所。從1928至1930年，呂鐵州在帝展特選得主小林觀爾及京都繪專老師的啟蒙下，揚棄了傳統模仿粉本、畫譜的舊習，轉而以寫生為主要的創作媒介。1929年繪專二年級時，他進入日本現代花鳥畫改革派旗手福田平八郎的畫室，更奠定了他日後創作從傳統邁向現代化的根基。

[下圖] 三十多歲時的呂鐵州，穿著和服攝於畫作〈後庭〉之前。
[右頁圖] 呂鐵州寫生簿冊中描繪的花卉寫生稿，設色十分淡雅。

■「臺展」的落敗及參與「宮比會繪畫展」

　　從呂鐵州收藏古人畫冊以花鳥、草蟲類型居多，又常替婦女繪製繡花鞋的花鳥圖樣等事蹟來看，他對花鳥畫之專精，當甚於文人水墨山水及民俗彩繪人物畫。1927年第一回「臺展」，他就是以花鳥畫〈百雀圖〉參加比賽。然而原本被看好的呂鐵州，卻和其他多位知名臺籍傳統水墨畫家，包括：李學樵（c.1893-c.1937）、潘春源、蔡雪溪等人，輸給陳進、郭雪湖及林玉山三位名不見經傳的年輕人。

　　據《臺灣日日新報》的記載，「臺展」結束後，臺北天母教會「宮比會」，因為不忍看到優秀落選作品就此「埋沒」，同時也希望「鼓勵本島美術向上」，故於1927年11月22至24日為落選者舉行「宮比會繪畫展」。呂鐵州的〈百雀圖〉也應邀參展。「宮比會繪畫展」的主辦單位，同時還安排日本南畫畫家田能村竹田（1777-1835），以及京都圓山派創始者圓山應舉（1733-1795）等知名日本巨匠的作品，在「參考部」

石川欽一郎在《臺灣日日新報》撰文報導臺展參考館展出的「邦畫及洋畫」參考展。（1927.10.28，第4版）

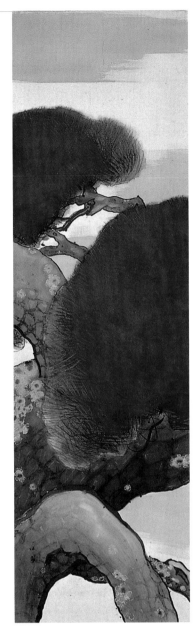
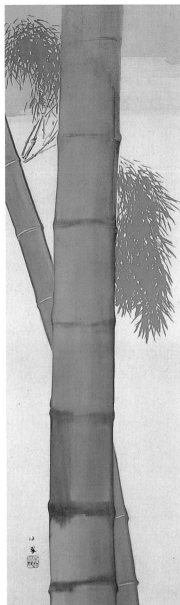
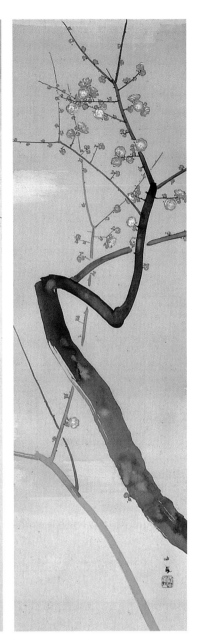

竹內栖鳳
松、竹、梅
1916　設色、絹本
139×41.5cm×3
日本永青文庫藏

中陳列展出。而10月份舉行的「臺展」，也曾規劃「邦畫及洋畫」的參考展。「邦畫」（即日本畫）部分，展出竹內栖鳳（1864-1942）、山元春舉（1871-1933）、小室翠雲（1874-1945）、荒木十畝（1872-1944）、結城素明（1875-1957）及川合玉堂（1873-1957）等近代日本畫大師的作品。這些京都、東京名家的畫作，普遍受到西方寫實風格影響。兩次的參考展對落敗於「臺展」的呂鐵州，必定產生相當大衝擊，並促使他萌生赴日習畫的念頭。1928年，二十九歲的呂鐵州以破釜沉舟的決心，獨自前往圓山四條派大本營——京都習畫。

圓山四條派與京都繪專

[左下圖]
1909年時京都市美術工藝學校繪畫科的實技課上課情形

[右下圖]
1926年落成的京都繪專熊野新校舍之入口

圓山派開山祖師圓山應舉，師事京都狩野派石田幽汀，並摻入西洋畫及中國宋、元花鳥畫的寫生元素，使得寫生主義在京都畫壇蔚為風潮。應舉的弟子松村吳春（1752-1811），早期追隨文人畫家與謝蕪村（1716-1783）習藝。改師應舉後，融合灑脫輕快的寫生畫風，作品深受市井大眾的青睞。由於吳春與門徒大都聚集在京都四條附近活動，故有「四條派」之稱。應舉與吳春的畫風，曾叱吒風雲於近代京都畫壇，後世將之合稱為「圓山四條派」。

明治2年（1869）之前，曾經是王城之地的京都，在一千零七十五年的歷史長河中，一直都是日本文化的中心所在，培育出無數知名日本畫畫家。江戶時代，相對於江戶（東京）、浪速（大阪）及長崎等地，京都的日本畫自成一格，人稱「京派」。

京都府畫學校第一任校長田能村直入

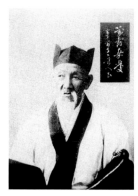

明治維新之後，明治13年（1880）新設立的「京都府畫學校」，初期教學範疇含括土佐、圓山、南畫、狩野及雪舟等傳統畫派，並分成東、西、南、北宗四個科別。明治21年（1888），東、南、北三宗合併為「東洋畫」，西宗則改稱「西洋畫」。

其中北宗乃由鈴木百年（1825-1891）及幸野楳嶺（1844-1895）擔綱，

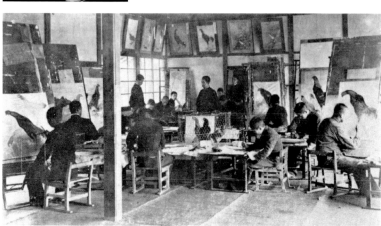

負責狩野及雪舟畫派的教學。京都府畫學校歷經兩次改名，1894年8月8日改稱「京都市美術工藝學校」。1909年4月1日，另創「京都市立繪畫專門學校」（以下簡稱「京都繪專」）。京都府畫學校時期，屬於圓山四條派的幸野楳嶺，門下四大弟子為菊池芳文（1826-1918）、竹內栖鳳、谷口香嶠（1864-1915）及都路華香（1870-1931）。明治末期，四人又培育出優秀的接班人，包括：菊池契月（1879-1955）、富田溪仙（1879-1936）、西山翠嶂（1879-1958）、橋本關雪（1883-1945）、上村松園（1875-1949）、土田麥僊（1887-1936）及小野竹喬（1889-1979）等人。這幾位擔負圓山四條系脈傳承重任者，除了致力於日本畫近代化改革運動，同時也擔任京都市美術工藝學校及京都繪專的老師。

據《臺灣官紳年鑑》記載，呂鐵州「於而立之年負笈京都繪專鑽研繪畫」。但他只唸了二年多，就因為結拜好友變賣託管家產潛逃，不得不放棄學業，匆匆返臺處理劇變。呂鐵州1928至1930年滯京期間，擔任京都繪專實技教學的老師，計有：一年級的西村五雲（1877-1938）、中村大三郎（1898-1947）；二年級的西山翠嶂（1879-1958）、福田平八郎（1892-1974）等人。從呂氏的寫生冊、照片及剪報資料，我們僅能確認，當時他曾跟隨

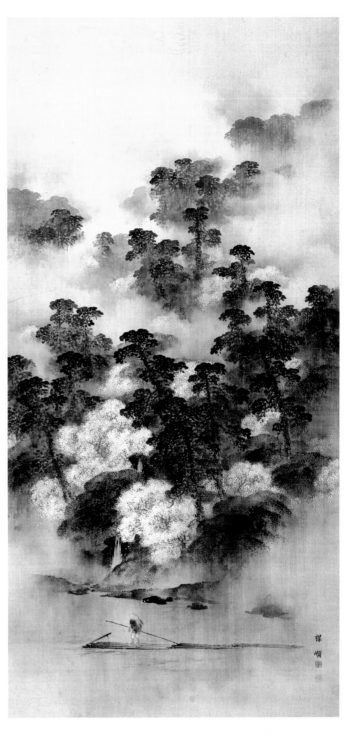

幸野楳嶺　雨中嵐山圖
1882　設色、絹本
234×89.3cm
日本宮內廳藏

51

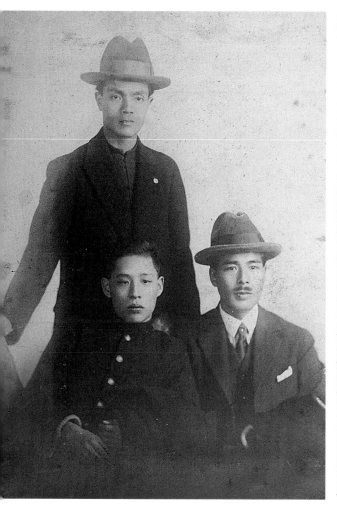

文展新無鑑查訪問（一）

「小林觀爾」

嚴選を突破して本年無鑑查に推薦された小林觀爾は特選一回、帝展入選七回の戰歷を

かなデビューは無かつたが一步一步礎いて來た堅實な營業ものの時代に遲れる側でなく先導する側にあることを示した

は長崎人らしい根氣とネバリ自信あるポーズの樣にも取れ

彼の意見は甚だ常識的であつて了ひ、新傾向の人達から攻擊をうける樣になつた時代の移りといふものは恐ろしい。今度は洋畫と日本畫を二部に分ける樣な事は無くなり一緒になつてしまふだらう」。

斯ふいふ途方もない大きな着想を當り前の樣に何でもなくしやべる處を見ると、彼たるもの時代に遲れる側でなく先

部一部と分れ、舊派と新派が各々違つた形式を揭げて對立してゐた。今から思ふと可笑しなものだが、その當時は判つきしさう區別出來たのである、處が今日では昔の新日本畫が舊式になつてひ、新傾向の人達から攻擊をうける樣になつた

［左圖］

1929年3月呂鐵州（後立）
與小林觀爾（前右）、林平炫（前左）於京都市大丸寫真館拍照留念。（呂鐵州家屬提供）

［右圖］

小林觀爾升為「文展」無鑑查畫家訪問稿剪報（呂鐵州家屬提供）

小林觀爾（1892-1974）及福田平八郎兩人習藝。至於他和京都繪專其他老師的互動情形，目前無法得知。

　　京都繪專本科從第一學年至第三學年必須學習的課程，包括有：修身、美學、畫論、風俗史及有職故實、繪畫史、東洋文學、圖學及實習課等。其中實習課每週三十二個小時，約占每週上課總時數四十二個小時的四分之三。京都繪專創校之初，乃是以模寫傳統日本繪卷、「唐畫」（中國樣式繪畫）的運筆及繪畫形式為主要實習內容。

　　1921年，革新派教師主張應從「寫生」出發，並強調表現創作者的個性。1929年，老一輩教授紛紛退休，新進教授群極力提倡寫生的教育

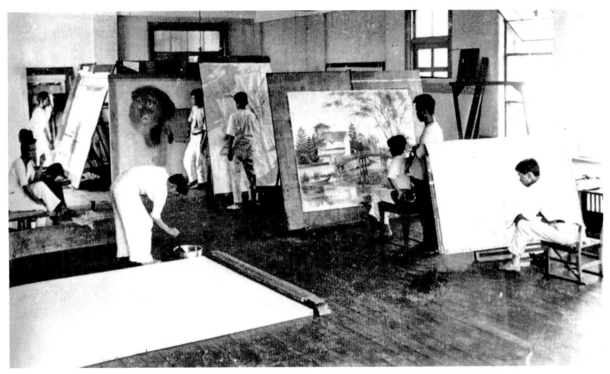

京都繪專1928年實技製作教室創作情形

準則，並建議廢除舊有描摹粉本的教學方法。換言之，呂鐵州京都繪專二年級時，該校業已從揚棄傳統粉本摹寫的習慣，轉向自然寫生的創作模式。

跟隨小林觀爾四處寫生

　　根據呂鐵州的寫生冊，他在1929年1月及3月，曾和京都繪專前輩、花鳥畫家小林觀爾在京都動物園、龜岡等地寫生。5月時又到小林住宅庭院寫生櫻花與青蛙。我們無法知悉，滯京初期呂鐵州如何結交這位「帝展」特選畫家，並發展出亦師亦友的感情。但從兩人與友人的合照，還有呂鐵州保存著小林觀爾升為「文展」無鑑查畫家的新聞訪問稿，可知兩人的友誼匪淺。

　　小林觀爾，長崎縣島原人。早年入長崎縣大村市花鳥畫大師荒木十

呂鐵州　花卉（寫生冊）
1930s　設色、紙本
24.5×18cm×2

[右頁左上圖]
小林觀爾　寒牡丹　10F
設色、絹本

[右頁左中圖]
小林觀爾　花卉
久邇宮邦彥親王宅邸天井（圖
片來源：《第二回聖德太子奉
讚美術展覽會號》）

[右頁右上圖]
呂鐵州
櫻花與青蛙（寫生冊）
1929　顏彩、鉛筆、紙
30.2×44.5cm×2

[右頁右下圖]
呂鐵州　水鴨（寫生冊）
1929　顏彩、鉛筆、紙
30.2×44.5cm

畆畫室習藝，之後加入荒木所主持的「讀畫會」。1917年京都繪專畢業
後，小林觀爾以帝展為活躍場域，並於1925年獲得帝展「特選」殊榮。
他曾替久邇宮邦彥親王宅邸天井及福井縣曹洞宗大本營永平寺繪製過壁
畫。其畫風乃承襲荒木一派，以日本畫為基礎，並加入象徵性手法，表
現靈逸優美的視覺意境。小林觀爾與福田平八郎同齡，但比福田早一年
自京都繪專畢業。他擅長畫芍藥、牡丹等花卉題材，或許因為京都繪專
學長這層關係，故呂鐵州得以追隨他在京都四處寫生。

　　呂鐵州旅居京都時，租屋於下鴨芝本町，因此寫生地點乃集中在
京都左京區一帶，例如：吉田山真如堂、動物園、下鴨神社、植物園、
鞍馬等地。寫生所畫的題材，有水鴨、貓、麻雀、芥子花、鬱金香、罌
粟、秋葵、牡丹、茶花、黃蜀葵、櫻花、梅花等。藉由不斷地觀察自然

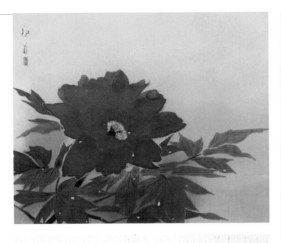

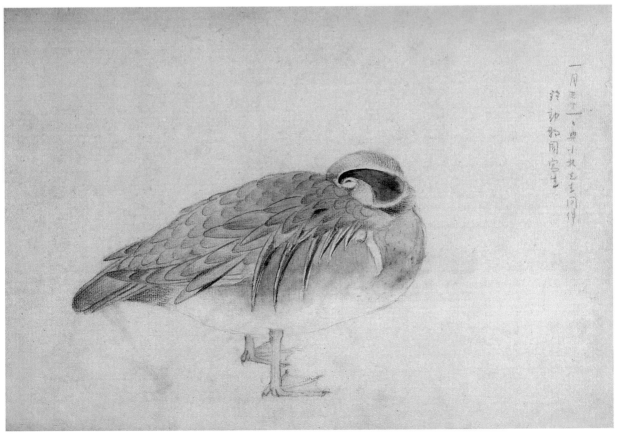

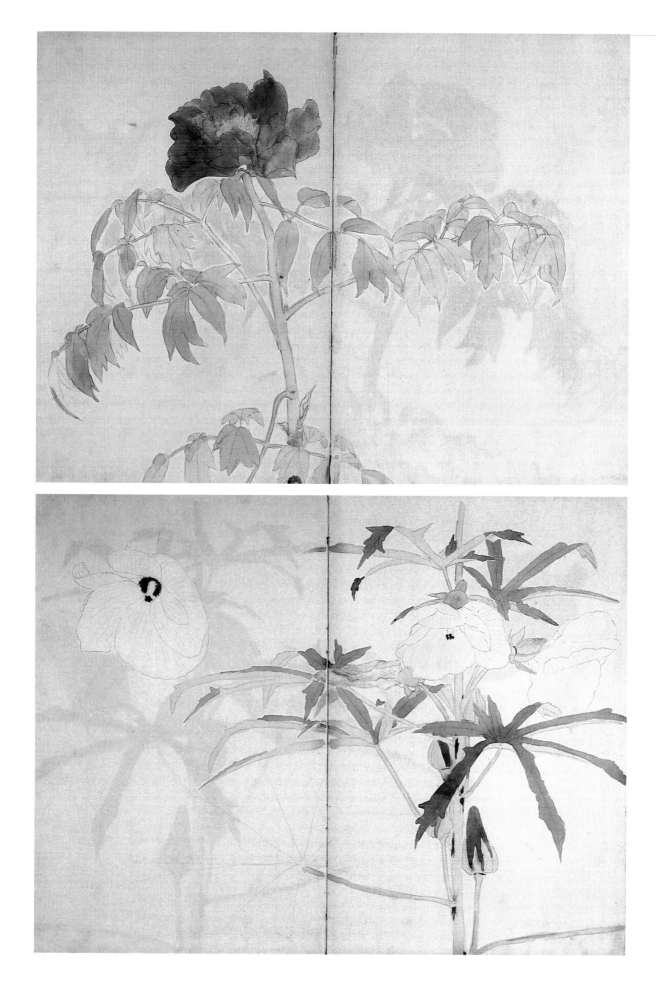

萬物及局部細膩的寫生練習，呂鐵州的線條、筆觸、色彩及造形，表現出和以往涇渭分明的風格。他逐漸摒棄昔日形式化的傳統語彙，改以著重捕捉、表現自然界生命本質的寫實創作技法。

入福田平八郎畫室鑽研日本花鳥畫

呂鐵州赴日後仍然鍾情於花鳥畫創作。1929年4月，繪專二年級即選擇進入日本現代花鳥畫改革派旗手福田平八郎畫室。福田平八郎，九州大分縣大分市人。1915年畢業自京都市美術工藝學校，1918年又完成京都繪專的學業。1921年，福田以〈鯉〉獲得帝展「特選」，並於1924年受聘為「帝展」審查委員，1947年因表現優異而被擢拔為「帝國美術院會員」。

福田平八郎於1924年受聘為京都繪專助教授（副教授），早期作品受「圓山派」寫生及「四條派」寫意風格的影響，較缺乏自我的獨特風貌。日本美術史家島田康寬評論福田平八郎作品，具有「即物」的寫實風格，一種追求事物「本質」的寫實觀。這種從觸覺、視覺等具體經驗出發，透過深刻觀察後所表現的萬物「實相」，即是福田早期繪畫的風格特質。

1926年起，福田氏開始超越前期，轉而追求明快嚴謹的造形。例如，1932年第十三回「帝展」作品〈漣〉，以簡約、單純的形、線、色，形構出具有現代感、抽象化的革新風貌。總結福田平八郎一生的創作，乃是從四條派花鳥畫出發，但超越了傳統四條派單純「詠嘆花鳥」的侷限。

1929年至1930年呂鐵州跟隨福田習畫時，福田正處於客觀寫實風格的巔峰期，同時也正在進行形、色、線繪畫構成的實驗性創作。當時他傳授給呂鐵州的，乃是學院或「帝展」中普受稱許的「詠嘆花

呂鐵州所保存恩師福田平八郎
照片（呂鐵州家屬提供）

[左頁上圖]
呂鐵州　牡丹（寫生冊）
1929　顏彩、鉛筆、紙
44.5×30.2cm×2

[左頁下圖]
呂鐵州　黃蜀葵（寫生冊）
1929　顏彩、鉛筆、紙
44.5×30.2cm×2

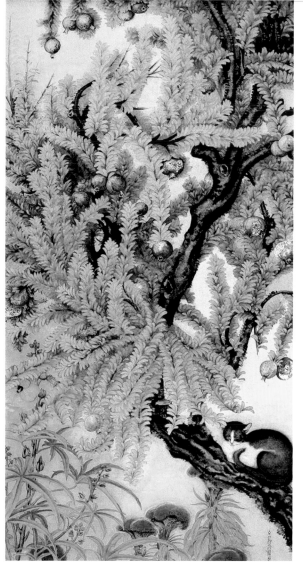

福田平八郎　漣　1932　設色、絹本　158×186cm
大阪市立近代美術館藏

鳥」、「即物」的寫實畫技，而非個人尚在試驗中、屬於轉型期的抽象性繪畫。

　　近代日本畫捨棄傳統形式繪畫語言，強調表現客觀、寫實風格，並重新賦予主題性繪畫真實自然又蘊含無限生機的意象。這種全新的視覺再現觀點，是19世紀末明治維新到20世紀前期日本繪畫追求的革新概念。1928年至1930年期間，呂鐵州在京都學習的正是這種以寫生為基礎，強調表現自然「本質」精神的寫實主義繪畫。它與當時日本及

臺灣傳統繪畫中的粉本主義、臨摹至上等傳統畫觀念截然不同。

　　從呂鐵州的1929年三本寫生冊，以及第三回「臺展」特選作品〈梅〉(P.61)，就可看出他滯京兩年多的學習，乃是呂鐵州從傳統邁向現代化繪畫的軌跡。

[左頁左上圖]
福田平八郎　鯉　1921
設色、絹本　160.3×232cm
日本宮內廳藏

[左頁左中圖]
福田平八郎　金魚
1929　設色、紙本
44.5×30.2cm

[左頁右圖]
福田平八郎　安石榴　1920
設色、絹本　210×107cm
大分縣立藝術會館藏

■〈梅〉獲得特選，洗刷落選之恥

　　俗諺道：「從那裡跌倒，便從那裡爬起。」呂鐵州赴日第二年秋天，即寄回〈梅〉和〈秋葵〉參加第三回「臺展」。1929年10月底，

呂鐵州　秋葵　1929
膠彩畫
第3回臺展東洋畫部入選

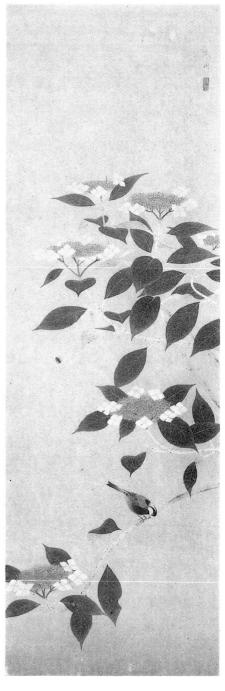

[右圖]
呂鐵州　八仙花　1930
膠彩畫　第4回臺展無鑑查

[左圖]
呂鐵州　立葵　1930
膠彩畫　第4回臺展無鑑查

審查結果公布時，呂鐵州終於一洗前恥，兩作都入選了「臺展」東洋
畫部。而且更令他喜出望外的是，〈梅〉同時獲得「特選」的榮冠。
從〈梅〉的創作手法，可以看出京都繪專的訓練，以及小林觀爾、福田

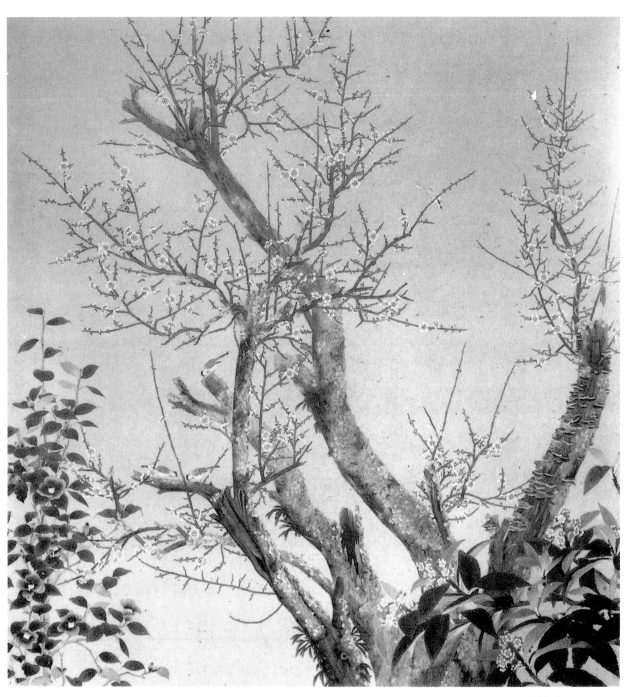

呂鐵州　梅　1929
第3回臺展東洋畫部特選
（藝術家資料室提供）

平八郎對他的影響。此作是他在京都吉田山真如堂進行寫生、攝影，歷
經無數次反覆的素描練習及構圖，最後才大功告成。

在1929年的三本寫生冊中，保存了許多張梅花、老梅幹、茶花、麻

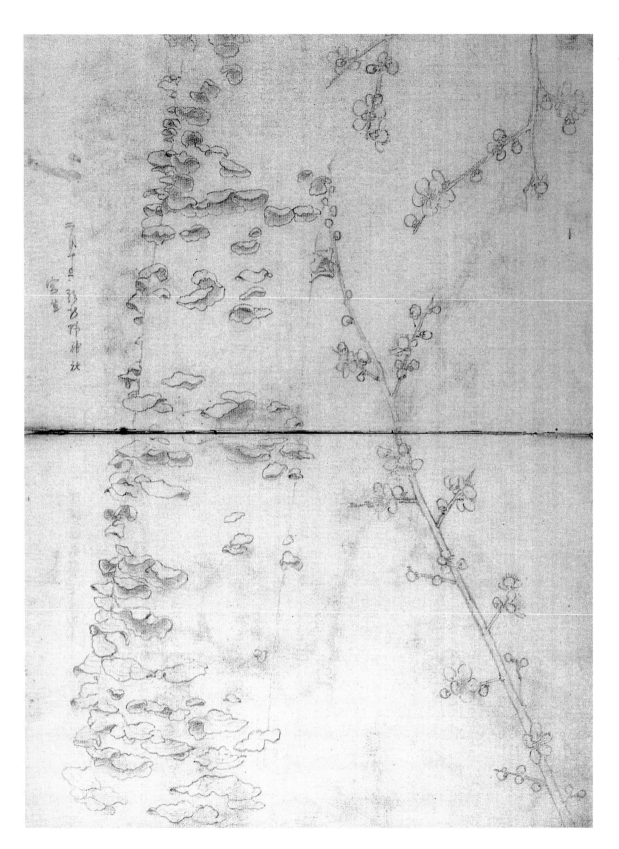

雀及貓的寫生稿。從呂鐵州對單一對象的細部素描，可以看出他如何進
行內容及結構的構思。進行大作之前，他會先繪製一張尺寸大小約略一
致的草圖。草圖（P.66左下圖）中央的老梅幹上，一隻蓄勢待發的貓，恰好
占據畫面中最引人注目的位置。可是到了創作〈梅〉的大作時，呂氏則
將具神祕意味的貓捨去，改畫三隻麻雀在樹梢上鳴唱，讓空間及氣氛整
個輕快了起來。

　　從〈梅〉的製作流程，我們清楚地看到，呂鐵州遵循以寫生主義為
基礎的現代東洋畫創作三個步驟。

　　首先，畫家先作無數次局部細膩的觀察、寫生及攝影；之後製作白
描稿、草圖及底稿；最後進入創作階段。呂鐵州所學習的乃是20世紀前

64

呂鐵州　茶花　1929
顏彩、鉛筆、紙
44.5×30.2cm×2

葉現代日本畫家所追求——以理性、科學的研究精神，表現畫家心中客觀化、理想化的現實美之世界。

　　1930年滯居京都的呂鐵州，接到家人電訊告知，結拜好友將託管財產變賣潛逃。在此突發情況下，他只得放棄學業匆促返臺。不過，將近兩年在京都所學習的現代繪畫精神與技法，以及全新的藝術創作觀點，確實已經讓呂鐵州獲益良多。而這種日本近代革新的繪畫理念——以寫生為基礎，力求表現自然「本質」的寫實裝飾風格——乃成為呂鐵州返臺後持續鍛鍊、深化的創作方向。

[左頁上圖]
呂鐵州　花卉（寫生冊）
1930s　設色、紙
24.5×18cm×2

[左頁下圖]
呂鐵州　花卉（寫生冊）
1930s　設色、紙
24.5×18cm×2

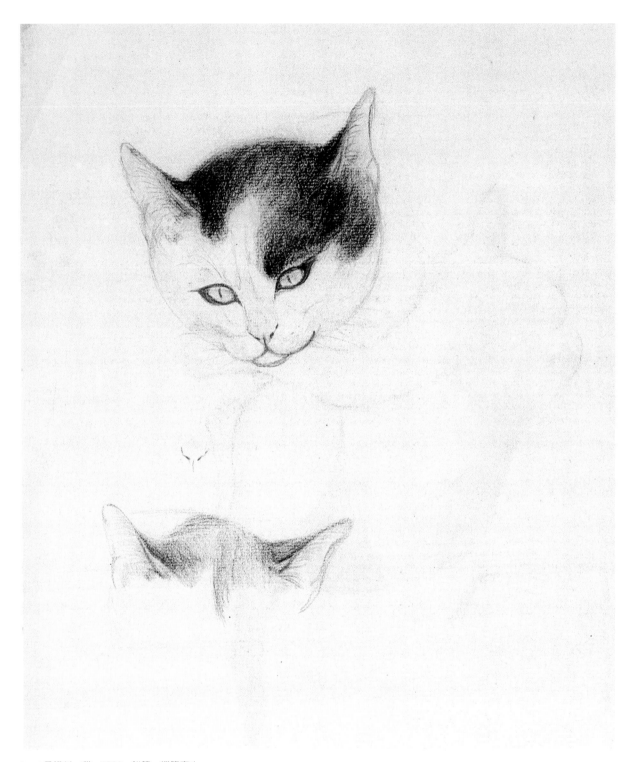

[右頁圖] 呂鐵州　貓　1929　鉛筆、蠟筆寫生
[左頁上圖] 呂鐵州　花屋之貓　1934　設色、紙　18.5×13cm×2
[左頁左下圖] 1929年5月，呂鐵州完成〈梅〉草圖後，在京都市下鴨芝本町拍攝的照片。
[左頁右下圖] 1929年1月，呂鐵州於京都吉田山真如堂拍攝的梅樹照片。

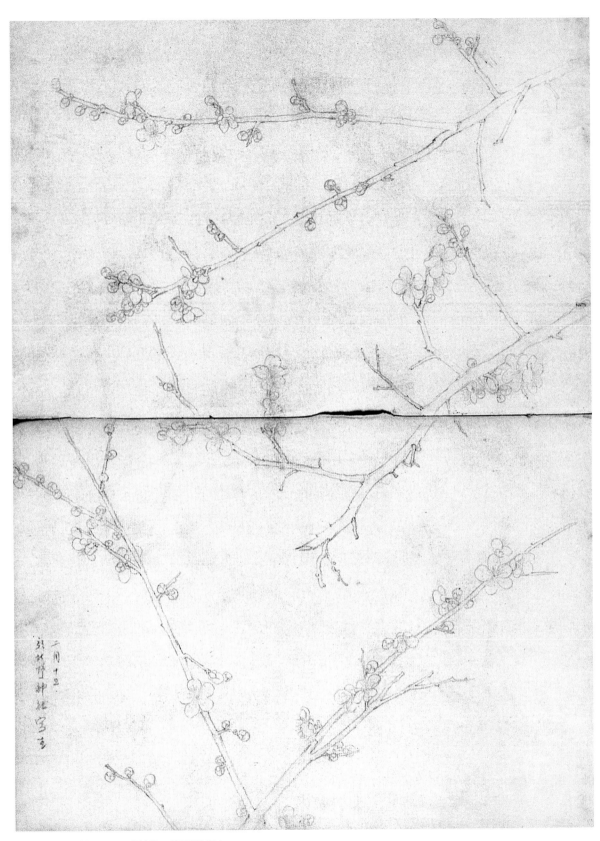

[上圖]呂鐵州　梅枝　1929　鉛筆畫　新野神社寫生
[右頁左上圖]呂鐵州　花卉（寫生冊）　1930s　鉛筆畫　18×24.5cm×2
[右頁右上圖]呂鐵州　昆蟲（寫生冊）　1930s
[右頁下圖]呂鐵州　貓　1929　水墨、鉛筆、蠟筆、紙　44.5×30.2cm×2

呂鐵州
夜鷺
（寫生冊）
1930s
鉛筆、紙

呂鐵州
植物寫生
（寫生冊）
1930s
設色、紙本
18×24.5cm×2

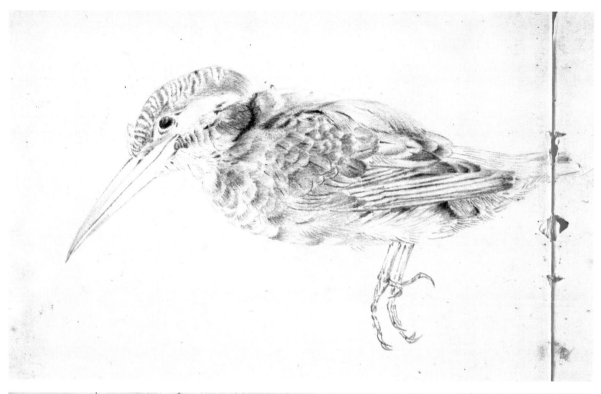

[左頁上圖]
呂鐵州
鳥類寫生
1933
鉛筆、紙
18.5 25.5cm

[左頁下圖]
呂鐵州
花鳥畫草圖
年代未詳
鉛筆、紙

呂鐵州
花卉素描
年代未詳
鉛筆、顏彩、紙

V・「東洋畫壇麒麟兒」
的奮鬥歷程

日治中晚期，「臺展」、「府展」是「新美術」的競賽場域。當時有志於繪畫創作的人，幾乎都必須挑戰此項競技擂臺，方能一登龍門。1930年返臺後，呂鐵州仍持續以「臺展」為奮鬥之目標。繼1929〈梅〉勇奪「特選」後，他又於1931至1933連續三年，以專擅的花鳥題材畫作，獲得「臺展賞」或「特選」的榮譽。

呂鐵州洗鍊的畫技、縝密的構思，是他在臺灣東洋畫壇博得美譽的主因。然而，正當其畫業攀登高峰時，極致完美的寫實畫風卻也面臨轉型的危機。1933年第七回「臺展」的〈大溪〉一作，象徵往後他在題材類型及技法風格上，尋求突破性試驗的開端。然而，他在寫意風景畫作方面的努力，終因積勞過多，引發致命的沉痾，而功虧一簣。

返臺初期的創作

　　1930年返臺之後，呂鐵州仍將奮鬥目標設定於當時全臺唯一的官方展覽會——「臺展」。初期兩、三年之間，作品仍受到老師福田平八郎、日本名家及京都文化的影響。例如1930年，第四回「臺展」作品〈立葵（蜀葵）〉（P. 60右圖），在直立條幅、迴旋向上蜿蜒的構圖上，明顯與老師福田1926年同名的畫作類似。

　　另一件作品〈林間之春〉，則與1907年第一回文展審查委員下村觀山（1873-1930）作品〈林間之秋〉，同樣表現林木間色彩與光影的微妙變化。1931年第五回「臺展」作品〈夕月〉（P. 78），圓弧形弦月當空懸掛，一片銀白月色下，白色芒草、黃色女娘花、藍紫色桔梗及紫

[右圖]
呂鐵州　林間之春　1930
膠彩畫
第4回臺展東洋畫部無鑑查

[右頁圖]
多屆「臺展」、「府展」所編印的圖錄封面。（藝術家資料室收存原圖錄，並攝影提供）

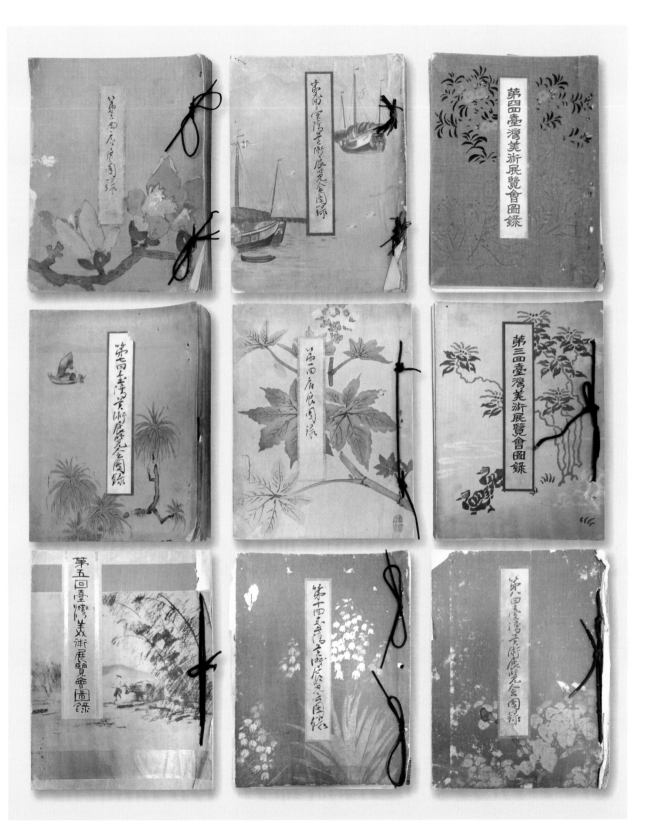

紅色荻花，錯落有致，刻畫出秋高氣爽的詩意情境。這四種秋天草花的元素，乃是借用自《萬葉集》和歌中「秋之七草」的裝飾母題。「秋之七草」的名字源自奈良時代（710-794）日本古詩集《萬葉集》的貴族和歌家山上憶良（c.660-c.733）寫的〈秋之七草歌〉。秋之七草是秋天盛開的觀賞性草花；日本另有所謂「春之七草」之說，據傳起源於平安時代（794-1185）的和歌，指的是水芹、薺菜、母子草（鼠曲草）、繁縷（鵝兒腸）、蘿蔔、佛座草（接骨草）及蕪菁等適合於春天煮粥實用的七種植物。

「秋之七草」最足以表現日本人閒散雅逸的生活情調，歷代以來京都的物語繪卷、障屏畫、蒔繪漆器或彩繪陶，都流行以秋草作為裝飾圖案。從〈夕月〉一作，可以感受到歷經京都文化薰陶的呂鐵州，返臺後在繪畫題材與美感的表現上，尚未脫離日本藝術的影響。

與〈夕月〉同年的花鳥作品〈後庭〉，讓呂鐵州奪得第五回「臺展」的「臺展賞」。〈後庭〉一作左下角，秋葵樹叢下母雞與小雞，可能參考他所收藏今尾景年（1845-1924）《養素齋畫譜》第二編中，〈報曉群雞圖〉之左幅 (P. 80下圖)。但整體而言，〈後庭〉技法精準，構圖嚴整，設色鮮明，呈現一股靜謐祥和的氛圍，具有餘音繞樑之韻味。故詩人兼美術鑑賞家魏清德（字潤庵，1886-1964），曾以一首七言絕

[左頁左圖]
呂鐵州　夕月　1931
膠彩、絹本　141.2×48.2cm
第5回臺展入選
國立臺灣美術館藏

・八世紀《萬葉集》和歌總集中，詠歎「秋之七草」為：萩花、尾花（芒草）、葛花、瞿麥（撫子）、姬部志（女郎花）、藤袴、朝貌（桔梗）七種花草。呂鐵州在〈夕月〉中，選擇萩花、芒草、女郎花及桔梗四種秋天開的草花，搭配皎月。他藉由造形、構圖及顏色的組構，表現雅遠清幽的東洋畫意趣。

[左頁右圖]
野野村仁清
色繪武藏野圖茶碗　17世紀
陶瓷　高8.5cm×口徑13cm
東京根津美術學院藏

・野野村仁清（約1596-1680），原名清右衛門。青年時期在京都、瀨戶等地學習製陶技術，後定居於京都，跟隨江戶陶工三文字屋九右衛門學習彩繪。1655年，仁清皈依佛門，潛心於製陶藝術。隔年創製彩繪陶器，是為「京燒」的濫觴。此件茶碗描繪銀白夜色下，秋風送爽中，芒草屹立於武藏野草原的景色，呈現蕭颯枯淡、低調華麗的京燒彩繪陶特質，而這也是呂鐵州〈夕月〉所欲傳達的京都美感。

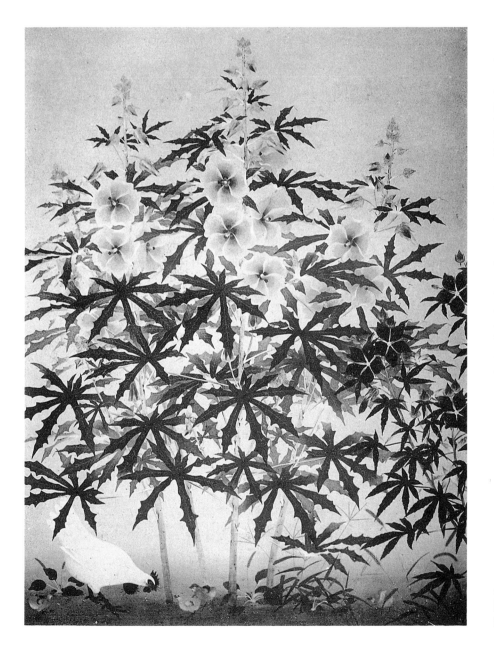

呂鐵州　後庭　1931
膠彩畫
第5回臺展東洋畫部臺展賞

[左圖]
呂鐵州　〈後庭〉郵票

[右圖]
臺北市立美術館展出呂鐵州畫
作〈蜀葵與雞〉、〈夕月〉作
品（藝術家出版社攝）

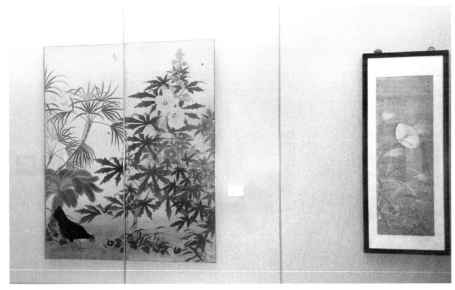

[下圖]
今尾景年《養素齋畫譜》第二
編〈報曉群雞圖〉之二。

今尾景年，是明治、大正時
期的日本畫家，出生於京都友
禪染之家。1855年拜梅川東居
為師，學習浮世繪。1858年
入鈴木百年（1825-1891）門
下習圓山四條派畫法。1875年
始在京都博覽會及內國繪畫共
進會中嶄露頭角。1880年京都
府畫學校成立時，入校任教。
1904年成為帝室技藝員，1907
年任「文展」審查委員。今尾
景年的花鳥畫精緻俊美，敷色
鮮明。呂鐵州所收藏《養素齋
畫譜》第二編，是1900年文求
堂出版的黑白花鳥畫圖集。其
中〈報曉群圖〉左幅，母雞
與小雞的構圖，與呂鐵州〈後
庭〉一作左下角雞群構圖相
似。

[右頁圖]
呂鐵州　蜀葵與雞（即〈後庭〉）
1931　設色、絹本
213×87cm×2
臺北市立美術館藏

句：「後庭秋靜畫無人，葵蕊黃紅照日新。幽趣盎然誰管領，牝雞呼子自相親」，描繪此作帶給人們如同讀到王維詠物詩幽靜恬適的心靈感受。〈後庭〉今已佚失，但其姊妹作〈蜀葵與雞〉（即北美館典藏品〈後庭〉），則讓我們一窺呂鐵州花鳥畫創作的深厚功力。

同樣於1931年創作的〈蜀葵與雞〉，呂鐵州原本計畫送往日本參加「帝展」比賽，但後來並未寄出。從結構上看，〈後庭〉以盛開的蜀

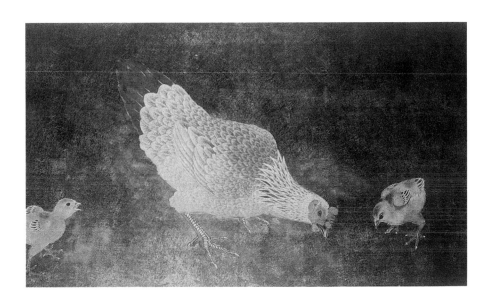

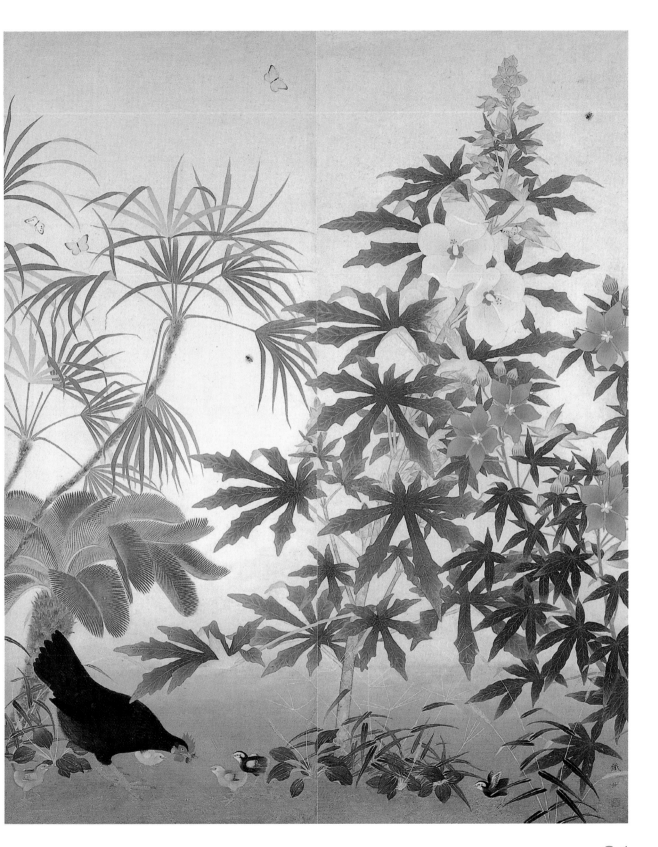

呂鐵州
蝴蝶與昆蟲
（寫生冊）
1930s
顏彩、鉛筆、紙
24.5×18cm

葵花為主軸，密布於中央，作放射狀，幾乎占據五分之四的畫面。

　　白色母雞帶領著四隻小雞在花叢下覓食。〈蜀葵與雞〉則以中央偏右側的黃蜀葵與紅色錦葵為視覺焦點，左側則輔以棕櫚樹和蘇鐵。樹叢下黑色的母雞，尖喙啄住一隻蟲子，伸長脖子，狀似在呼喚五隻小雞回來分食，而右下角落單小雞，展翅飛奔，模樣極為生動有趣。〈蜀葵與雞〉在花卉植物的搭配上，比〈後庭〉更加豐富而靈動，畫面留白較多，表現出疏朗開闊的空間感。花樹間點綴著飛舞的蜂蝶，使得景深更加遼闊，氣氛更顯活潑。在用色、用筆方面，〈蜀葵與雞〉中呂鐵州運用紅、黃、綠鮮亮的顏色，反襯出母雞、小雞沉穩的黑色、褐色。深淺濃淡有致的綠色層次，在畫面中產生微妙的律動感。高雅的色感，細膩的敷色，以及戲劇性張力的醞釀，在在見證返臺後呂鐵州花鳥畫創作功力已更上層樓。

　　呂鐵州自日返臺後，於1932年2月28日至3月1日（後來延長至3月3

1932年，「鐵州百畫展」在公車後車廂所作的展覽宣傳廣告。

日），假臺灣總督府舊廳舍舉辦首次個展——「鐵州百畫展」。畫展的廣告除了刊登在報紙上，連公車後車廂也打上廣告，當時造成一陣不小的旋風。「臺展」東洋畫部審查委員鄉原古統也在開幕的第一天，就在《臺灣日日新報》上撰文介紹，讚美呂鐵州的繪畫技法「沉著細膩」，畫風「清新流麗」。

■ 以鬥雞圖稱霸官展

1932年10月第六回「臺展」，創作力正值旺盛期的呂鐵州，共有三件作品：〈佛桑花〉、〈盛夏〉及〈蓖麻與鬥雞〉參展。〈蓖麻與鬥雞〉（P. 89上圖）一舉奪下「特選」及「臺展賞」，堪稱是他花鳥畫顛峰期之代表作。呂鐵州在尚未提送〈蓖麻與鬥雞〉及〈盛夏〉之前，曾接受「畫室巡禮」專欄記者的訪問，談到〈蓖麻與鬥雞〉的創作過程相當辛苦。他說：畫的草圖約在1931年12月就已經完成；當時因為動物園鬥

[左下圖]
呂鐵州　佛桑花　1932
第6回臺展東洋畫部無鑑查

[右下圖]
呂鐵州　盛夏　1932
第6回臺展東洋畫部無鑑查

[右頁圖]
呂鐵州　薊（寫生冊）
約1931-32　顏彩、紙
18×24.5cm×2

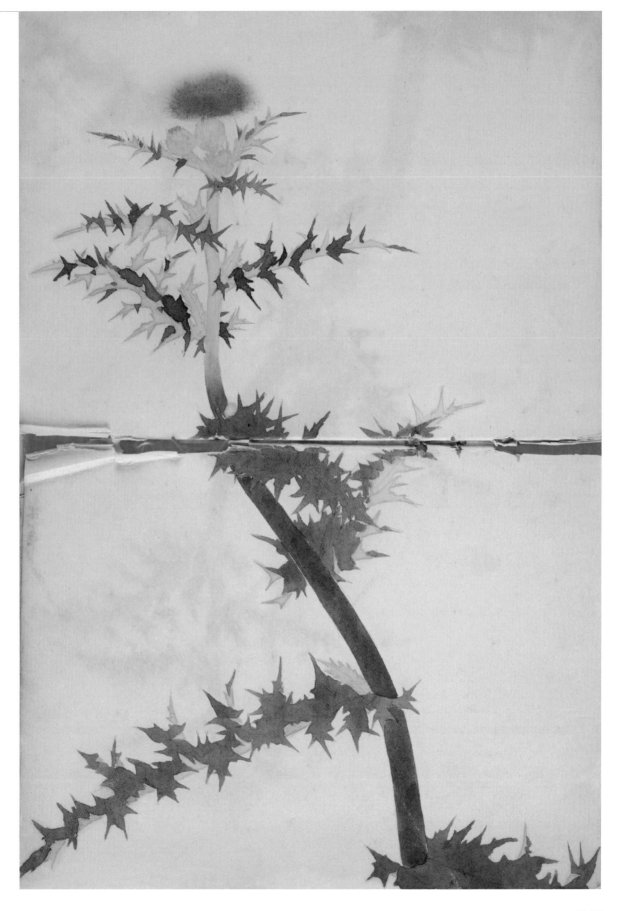

呂鐵州　鬥雞　1930s

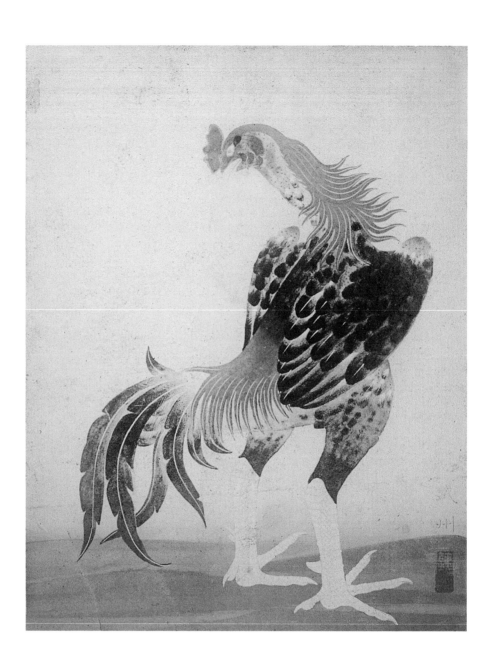

[右頁圖]
呂鐵州　青楓與鬥雞
1930s　設色、絹本
127×48cm　私人收藏

雞「不吵不鬥，全身長滿毛，看起來實在無趣」，所以遠赴臺中去寫生
聞名全臺的常勝鬥雞。圖的左側，原本要畫木瓜樹，最後因木瓜樹枝太
長而作罷。剛巧報紙上報導獎勵種植蓖麻，於是他特地到媽祖宮（慈聖
宮）寫生蓖麻。

　　另外又提到，〈盛夏〉一作之所以描繪「薊」這種植物，是因為
他「覺得薊所長出來的花和葉子非常有趣」。可見呂鐵州完全不畏懼嘗

試新的題材，只要繪畫素材吻合畫面上構圖的需求或者能夠表現出視覺性的感動，他都願意下功夫先作寫生練習。

〈蓖麻與鬥雞〉展出後，引起相當大的迴響。例如，鄉原古統在《臺灣日日新報》發表感言，評論此作：「畫面瀰漫著澎湃的氣魄，表現出強而有力的男性特質」，又說「此回參展的作品中，〈鬥雞〉是最好的作品。」《臺灣日日新報》主筆大澤貞吉（筆名鷗亭生、鷗汀生，1886-？）則說：「此作令觀者有大軍壓境的威嚇感，又驚嘆於它所表現的懾人氣勢，行走中的鬥雞，帶著反抗的表情，但是前景鳳仙花、松葉牡丹（半支蓮）纖細柔弱的精神，卻又充滿專注仔細的心意。……畫家以精湛巧妙的手法，在現實的畫面上，將其對美的觀念生動地傳達出來。」從鄉原古統及大澤貞吉兩人的推崇與讚美，可以看出呂鐵州的「鬥雞」系列畫作，確實擄獲了眾人的目光與心思。

東洋畫一向給人細緻、陰柔的刻板印象。而呂鐵州在〈蓖麻與鬥雞〉中，運用精湛巧妙的技法，將鬥雞威武雄強的氣魄，與花卉纖細柔美的特質融合為一，可說將花鳥畫之美提升到出神入化的境地。呂氏所畫的鬥雞，乃是利用烈火將黑色顏料鍛燒後，畫出黝黑的毛

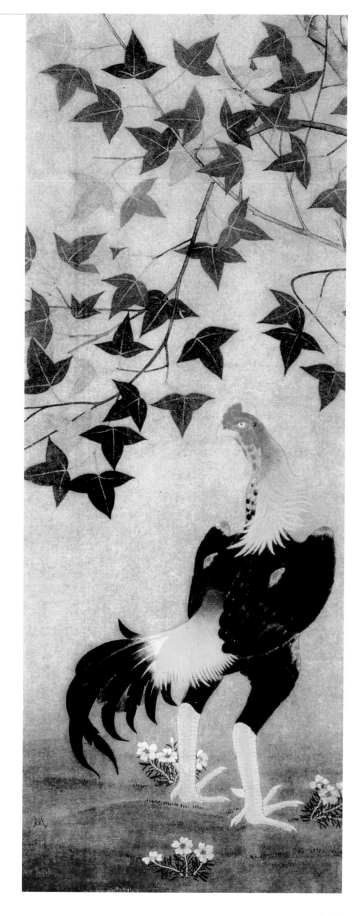

呂鐵州　白描鬥雞
1930s
墨水、紙
42×33cm

色。打鬥時羽毛掉落部位筋肉裸露，使得鬥雞更顯得精神抖擻、雄赳氣
昂，當時臺灣總督府、臺北州知事的官員及達官顯要，都爭相登門搶購
其鬥雞畫作。

　　現存呂鐵州鬥雞畫作甚少，如〈青楓與鬥雞〉（P.87），條屏型式畫
幅中，鬥雞睥睨遠望的眼神，光澤鮮亮的毛色，健壯有力的爪子，以及
象徵戰功彪炳的裸露肌肉，散發著強悍的陽剛美；而低矮柔美的松葉牡

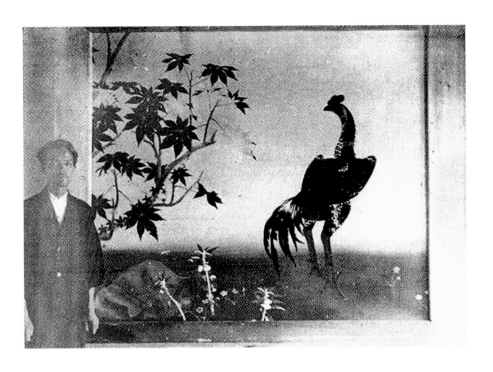

丹，則反襯出鬥雞雄偉強健的體魄。青楓從右側至左側，上下延伸著枝
枒及葉片，低垂地籠罩著鬥雞，讓觀者產生擠壓、侷促的空間感。圖案
化的葉片表現手法，顯示1930年代晚期，呂氏似乎也開始嘗試福田平八
郎幾何抽象化的創作形式。

　　呂鐵州另外一件佚失的鬥雞圖〈和樂融融〉，打破一般以雄鬥雞
為主題的形式，將雌雞與幼雞全都入畫。橫幅形式的畫面右側，息鼓偃
旗的公鬥雞正以鳥喙啄梳羽毛，一派悠閒輕鬆的模樣。母鬥雞位居畫幅

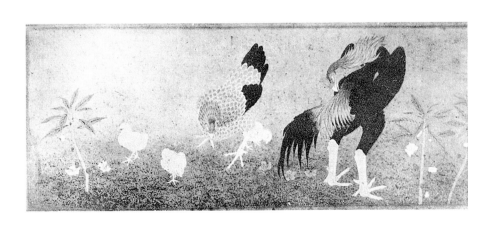

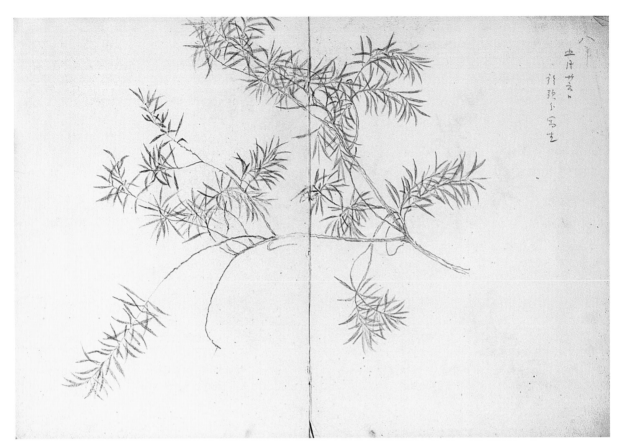

呂鐵州　相思樹（寫生冊，於
頭份寫生）　1933
鉛筆、紙　25.8×18.8cm×2

中央，身旁圍繞著三隻幼雛，或低頭尋覓昆蟲，或清理羽毛，或無事閒
晃。兩旁則點綴著嬌豔柔美的鳳仙花及松葉牡丹，烘托出鬥雞全家和樂
生活的情景。此作從誇耀雄鬥雞的比狠好鬥，轉為詠頌鬥雞家族愉悅祥
和的天倫景象，可見呂鐵州已將鬥雞的題材作全面性的擴展。

■博得「臺展東洋畫壇麒麟兒」封號

　　1931年，呂鐵州以〈後庭〉一作勇奪第五回「臺展」的「臺展賞」，
大澤貞吉在《臺灣日日新報》稱他為「臺展東洋畫寵兒」。1932年，〈蓖
麻與鬥雞〉獲得第六回「臺展」的「特選」及「臺展賞」，平井一郎在

呂鐵州　烏秋（寫生冊）
1933　鉛筆、紙
37.2×26.8cm×2

《新高新報》讚譽他是「臺展泰斗」。1933年，臺灣《新民報》社美術記者林錦鴻（1905-1985），在評論呂鐵州第七回「臺展」的「臺展賞」作品〈南國〉（P. 92上、中圖）及〈夏〉（P. 95）時，則稱讚他是「臺展東洋畫壇麒麟兒」。這一連串的佳評與讚嘆的封號，證明呂鐵州在花鳥畫方面的成就，在當時臺灣東洋畫界無人可與他並駕齊驅，稱霸藝壇。

　　〈南國〉畫幅相當龐大，乃為六曲一雙雙聯屏的構成形式。從右至左，描繪了相思樹、椰子樹、棕櫚、木瓜樹、橡膠樹及林投等亞熱帶臺灣慣見的植物。樹上則棲息著烏秋、白頭翁及斑鳩等臺灣常見的鳥禽。如此繁複的素材與宏大的構圖，實非一蹴而就的畫作，必須歷經詳密的構思策劃與多次的寫生素描，方能完成此件地方色彩濃郁的花鳥巨作。1933年接受「畫室巡禮」專欄記者訪問時，呂鐵州曾透露，當時

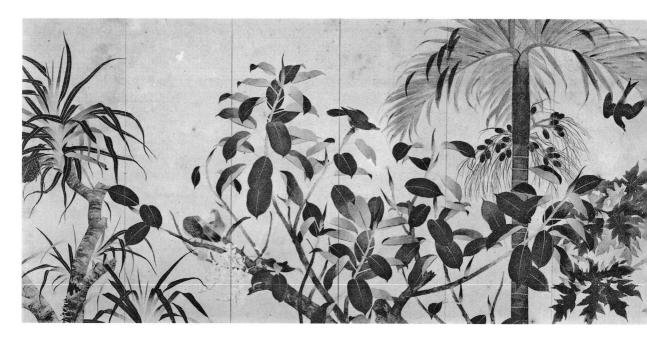

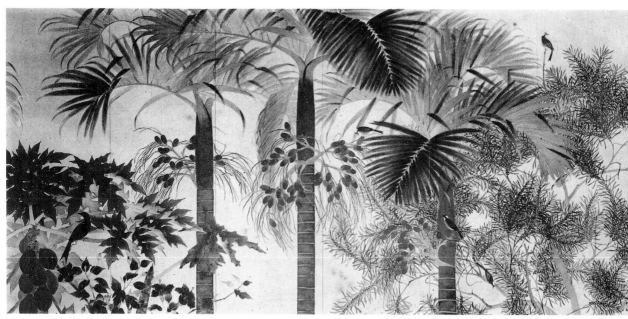

呂鐵州　白頭翁（寫生冊）
1933　顏彩、鉛筆、紙
18×24.5cm

他正在進行〈南空〉、〈南國春籬〉（P. 94）及〈夏豔〉三幅畫的創作，
並計畫參加「帝展」及「臺展」的競賽。〈南空〉就是後來獲得「臺
展賞」的〈南國〉。〈南國春籬〉一作現已遺失，今僅留存黑白照片一
幀。〈夏豔〉則是第七回「臺展」的〈夏〉。〈夏〉以王蘭、月桃、菊
花等植物為前景，中景為一株高聳的筆筒樹；一隻身型優美的臺灣藍
鵲，立於筆筒樹上鳴叫，另一隻回首凝望，隱身於茂密的花叢中。呂氏
運用林間繽紛的花朵，盎然的綠意，以及啁啾委婉的鳥鳴聲，將盛夏迷
離的氣氛表現得淋漓盡致。

　　呂鐵州的花鳥畫承襲自京都繪專近代化後的圓山四條派，乃是
以寫生為基礎，從寫實出發，歷經不斷的技藝磨練與意念的創新。從

[左頁上圖]
呂鐵州
南國其二（六曲左屏）　1933
第7回臺展東洋畫部臺展賞

[左頁中圖]
呂鐵州
南國其一（六曲右屏）　1933
第7回臺展東洋畫部臺展賞

[左頁下圖]
呂鐵州寫生冊中的手稿

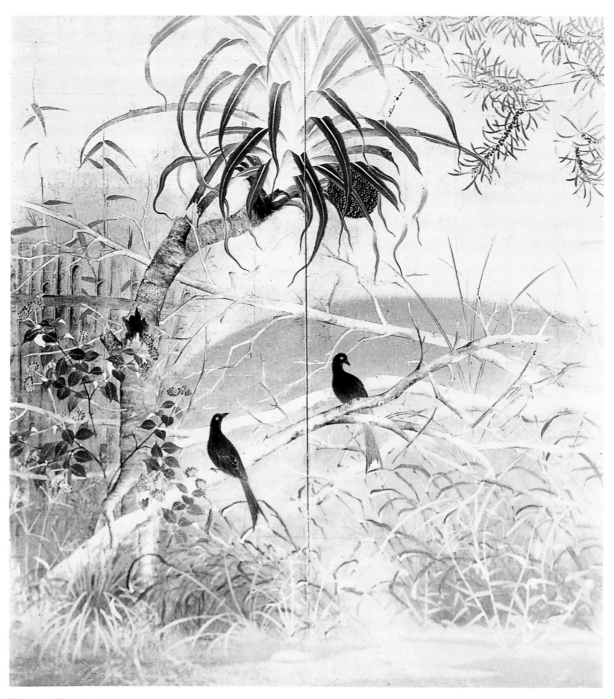

呂鐵州　南國春雛　1933

[右頁圖]
呂鐵州　夏　1933
第7回臺展東洋畫部無鑑查

1929年開始，他先以〈梅〉奪得「特選」。返臺後，1931年以〈後庭〉獲得「臺展賞」。1932年再以〈蓖麻與鬥雞〉勇奪「特選」及「臺展賞」。到了1933年，則第三度以〈南國〉拿下「臺展賞」。屢戰屢勝的

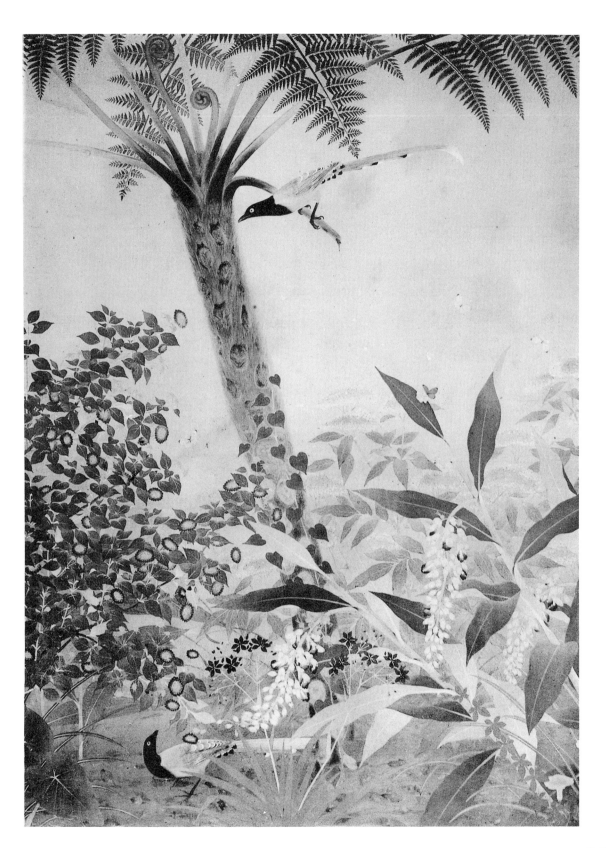

[右頁上圖]
呂鐵州
玉蘭（寫生冊）
1933
顏彩、鉛筆、紙
37.2×26.8cm

[右頁下圖]
呂鐵州　覓食
年代未詳
膠彩
（藝術家資料室提供）

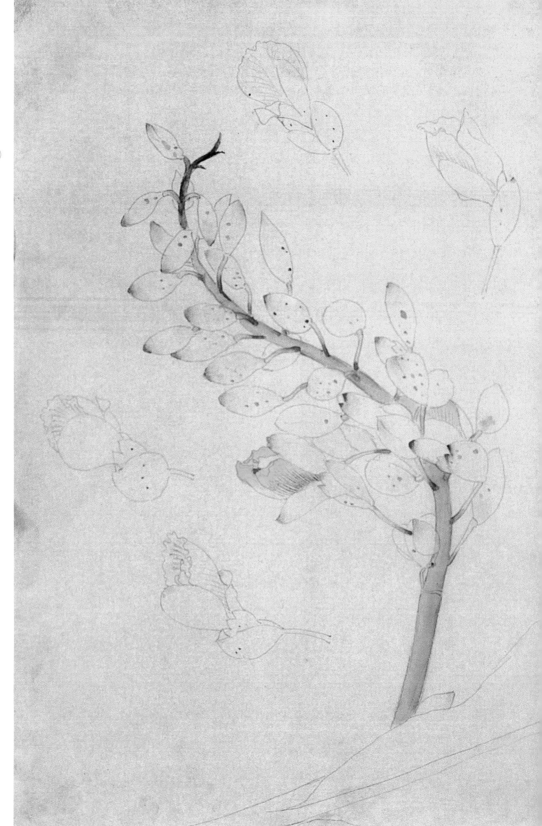

呂鐵州
月桃（寫生冊）
1933
顏彩、鉛筆、紙
37.2×26.8cm

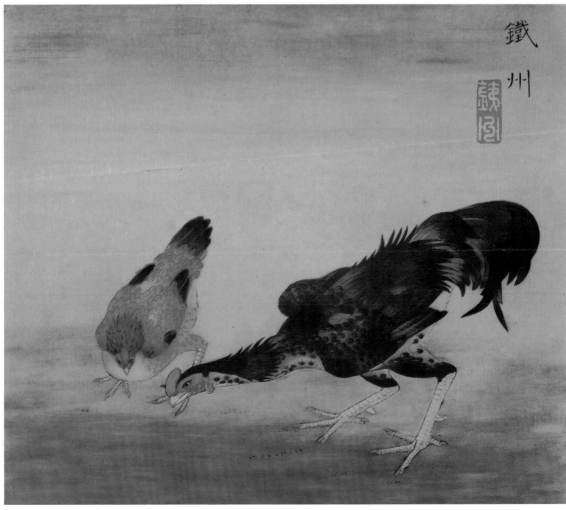

鐵
州

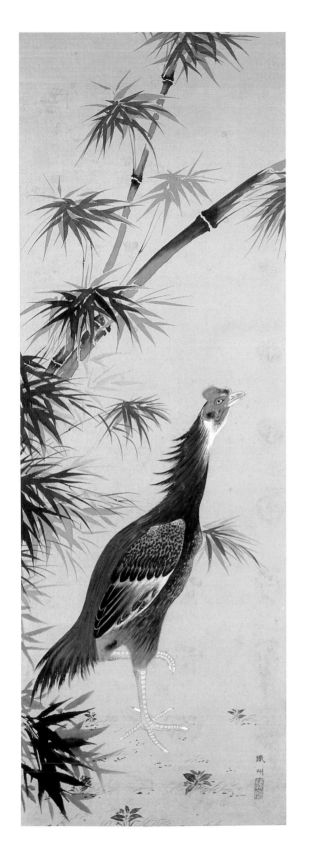

佳績，實乃歸功於他精湛的寫實功力，以及宏偉、縝密的創作構思。他於1930年代臺灣東洋畫壇獨占鰲頭，並博得歡聲雷動的掌聲，實乃因其兼得先天天分與後天努力的成果。

▊ 面臨創作巔峰的臨界點

寫實風格極致完美的表現，固然替呂鐵州帶來名氣與聲望，卻也潛藏著畫業走下坡的危機。大澤貞吉站在評論者的角度，一方面讚揚〈蓖麻與鬥雞〉，另一方面則建議面臨創作臨界點的呂鐵州，應該思考如何從寫實轉向寫意的創新風格。

呂鐵州返臺後的第四年，在裝飾寫實技法與表現自然花鳥本質的創作上，已達無懈可擊的巔峰狀態。就創作者本人而言，如何超越自我，改變定型的創作內容、形式技法與風格，顯然是他必須面對的一大挑戰。

當年，大約是在1932至1933年期間，許多位臺灣東洋畫家，包括郭雪湖、潘春源、朱芾亭（1904-1977）、徐清蓮（c.1910-c.1960）等人，都展現從寫實轉為寫意的意向，並且受到評論者的肯定。因而呂鐵州嘗試由客觀寫實轉向主觀寫意，實已成為他下一個階段的創作重心。

追溯這股「新文人畫」（新南畫）風潮的興起，要從「臺展」審查委員松林桂月（1876-1963）談起。松林是日本南畫畫壇重鎮，1919年

［左圖］
朱芾亭　公園小景
1930　第4回臺展
東洋畫部入選
［右圖］
朱芾亭
宿雨收（雨霽）
1933　第7回臺展
東洋畫部入選

關鍵字

朱芾亭（1904-1977）

　　朱芾亭，號虛秋，嘉義人。工詩書，自習南宗文人畫。1928年林玉山、潘春源發起創立「春萌畫會」，朱芾亭於1929年加入為會員。〈公園小景〉是他首次入選臺展的作品。此作以設色工筆技法，寫生嘉義公園景色。畫家採用傳統條幅形式，並運用新美術寫實、單點透視的手法，將公園中植栽、樹木、房舍、遠山的風景，表現得層次分明、結構穩健。

　　朱芾亭雖以寫生寫實畫作登上臺展的競技舞臺，但之後他另有入選臺展四次及府展一次的作品，則都屬於水墨寫意的文人畫風。第七回臺展的〈雨霽〉，描寫芳草、綠樹與流逝的水波，中景水岸邊翠竹環繞的民居，以及遠處嵐煙裊裊的層疊山巒，表現的是「可行、可望、可遊、可居」的文人畫意境。

開始擔任「帝展」審查委員，並曾來臺參與第二、三、五、八回「臺展」東洋畫部審查工作。他於1929年11月在報端發表評論，談論到他在第三回「臺展」中，看不太到漢人系統的水墨畫作，讓他感到不可思

［左頁圖］
呂鐵州　公雞　年代未詳
膠彩　117×41cm
林清富收藏
（藝術家資料室提供）

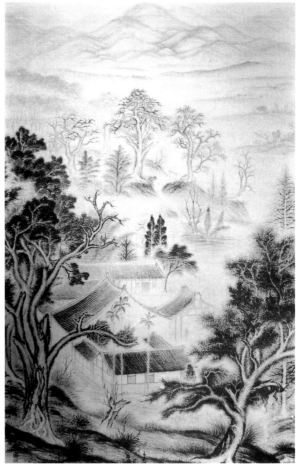

[左圖]
徐清蓮　春宵　1930
第4回臺展東洋畫部入選

．徐清蓮，嘉義人。喜好詩文，入嘉義「鴉社」。之後在林玉山影響下，加入「春萌畫會」、「栴檀社」及「書畫自勵會」等畫會團體。徐清蓮從1928年第二回臺展起，即以帶有日本古典元素或西洋寫實技法的風景畫，多次入選臺展及府展。

[右圖]
徐清蓮　秋山蕭寺　1933
第7回臺展東洋畫部入選

．第7回臺展〈秋山蕭寺〉及第10回臺展〈清曉〉，是徐清蓮入選官展的作品中，比較傾向於強調水墨韻味，並傳達文人畫遊居意境的作品。

議。他批評整個會場的氣氛，宛如日本畫壇風格的延伸。他對代表東洋畫精髓的南畫、水墨畫，甚少出現在「臺展」及「鮮展」（日本殖民政府在韓國辦的另一個殖民官展──「朝鮮美術展覽會」之簡稱）中，深表遺憾。1930年，《臺灣日日新報》漢文版記者，承繼松林桂月揚南宗貶北宗的論調，批判第四回「臺展」東洋畫「仍不脫於寫生，務求細求工維神維肖」。對於「臺展型」畫家只注重「用色」，追求洋畫「鮮豔調和」的效果，也頗不以為然。1932年，第六回「臺展」時，《臺灣日日新報》漢文版記者，也批評「臺展」東洋畫家「十中八九，彩色塗染，惟形惟肖。重全幅之努力，而不暇顧及一點一線及所謂士氣者。」他批判這類「巨幅密填」的「會場藝術」作品，「不宜位置於茶熟香

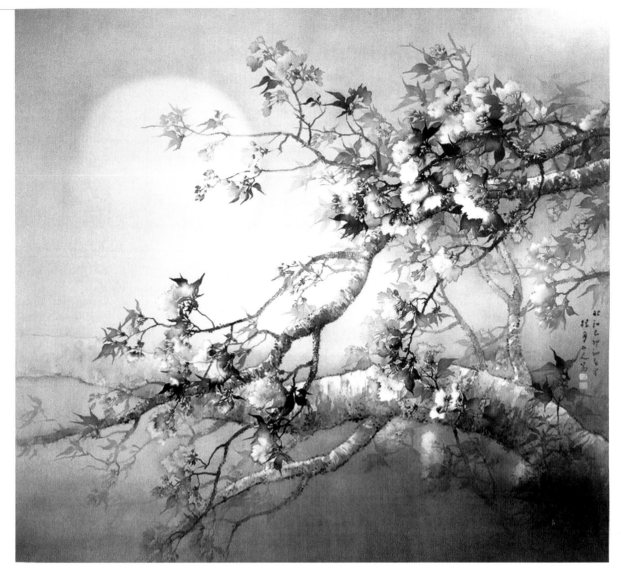

松林桂月　春宵花影圖
1939　水墨、設色、絹本
119.3×134.5cm
東京國立近代美術館藏

溫，窗明几淨，而為竹籬茅舍，騷人墨客之所觀賞者也。」顯然在當時
臺灣美術評論界中，部分的藝評者抱持著發揚南畫、文人畫精神的觀
點，對「臺展」中構圖縝密、設色穠麗，追求形肖的東洋畫作，期期以
為不可。

　　「臺展型」東洋畫家多數具有傳統水墨畫根柢，在面對南畫大師松
林桂月及媒體記者的批評時，並非無動於衷。例如，1932年第六回「臺
展」時，郭雪湖新作〈朝霧〉（P. 103左中圖），就是以水墨線描表現出樸
拙的新意。從細密寫實轉向簡樸寫意，固然與郭雪湖前一年的日本之
行有關；但也突顯出新文人畫的種苗，在有心人士的呼籲下，確實已
在1930年代初期萌芽。到了1933年第七回「臺展」時，郭雪湖更以〈南

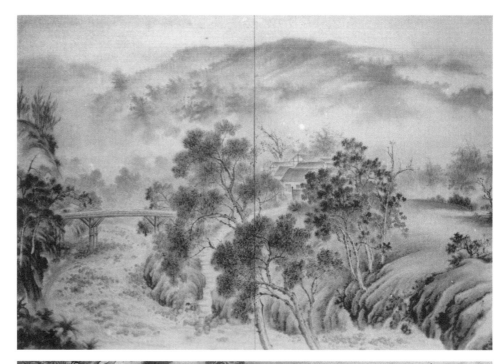

[上圖]
潘春源　山村曉色　約1933
紙本、水墨
第7回臺展東洋畫部入選
（潘春源家屬提供）

[下圖]
潘春源　牛車　1929
膠彩、絹本　80.5×134 cm
臺北市立美術館藏
第3回臺展東洋畫部入選
（潘春源家屬提供）

[右頁左上圖]
郭雪湖　圓山附近（局部）
1928　設色、絹本
94.5×188cm
臺北市立美術館藏（郭雪湖家
屬提供）

[右頁左中圖]
郭雪湖　朝霧　1932
第6回臺展東洋畫部無鑑查

[右頁左下圖]
郭雪湖　寂境　1933
水墨、紙本　151.5×234.5cm
國立臺灣美術館藏（郭雪湖家
屬提供）

・郭雪湖1931年赴日本旅遊，觀摩東京、京都美術界的創作現況。返臺後，畫風開始由細密華麗轉向寫意抒情。〈寂境〉即屬郭氏新文人畫的嘗試之作，描繪的是京都南禪寺後山的枯林、巉岩、瀑布、木橋及溪流沐浴於月色中的奇幻景色。郭雪湖採用揉紙技法做出畫面特殊肌理感，並用線條、墨色、留白的手法，營造出寒夜下，山中禪寺寂靜悠然的意境。

[右頁右圖]
呂鐵州　蜘蛛　年代未詳
膠彩　131.9×41.5cm
臺灣省立美術館開館展參展作品（藝術家資料室提供）

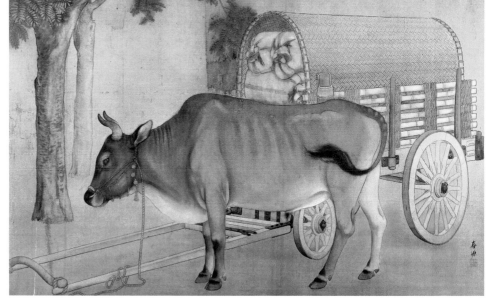

瓜〉、〈寂境〉兩作，明確地表明從濃麗緻密轉向寫意淡雅畫風的取向。同一屆展覽中，南部幾位重量級東洋畫家，如：潘春源、朱芾亭及徐清蓮，也從鮮妍寫實轉變為恬淡寫意的畫風。當時他們的作品不但手法大膽，而且不落於南畫窠臼。大澤貞吉對這股新文人水墨畫的風潮，

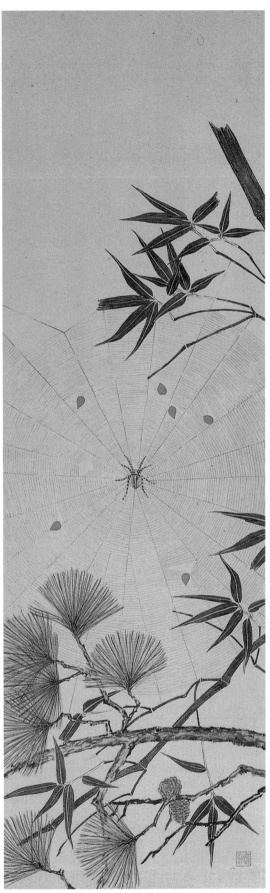

[右頁上圖]
呂鐵州　大溪　1933
膠彩畫　第7回臺展東洋畫部
入選

[右頁下圖]
木下靜涯　淡水風景
1930-40s　設色、絹本
127×41.5cm
（周紅綢家屬提供）

視為一股來自於臺灣東洋畫壇的內在改革，並認為此風潮「具有刺激、指導內地日本畫壇的氣勢」。

從寫實巔峰轉向寫意創新

　　面對「臺展」所颳起的新文人畫風潮，又恰逢呂鐵州處於花鳥畫創作轉折的關鍵時刻，呂鐵州開始思索如何迎接未來的挑戰。自日返臺後，他就以寫生為手段，針對臺灣本土的花卉、植物、昆蟲、鳥類及鬥雞等，進行無數次觀察與素描。最後則以洗鍊造形、細膩筆法及沉著敷色手法，完成一幅又一幅寫實、裝飾意味兼具的花鳥畫作。然而到了

呂鐵州　大溪公園（寫生冊）
1933　鉛筆、紙
37×26cm×2

1933年，參加第七回「臺展」的〈大溪〉一作，明顯的是呂鐵州企圖脫離定型寫實花鳥畫風格的轉型之作。

〈大溪〉描繪的是，從大溪公園鳥瞰淡水河上游（大漢溪）的景致。此作仍以寫生為本，並在現實色彩中加入水墨元素，構圖則採傳統「一河兩岸」的山水畫形式。當時正值枯水期，大漢溪僅剩潺潺細水蜿蜒於河床之上。前景岸邊，一畦一畦的田地歷歷在目，對岸河階臺地與遠景層層山巒，依然都遵循寫生手法入畫。全幅不用傳統皴法，而是運用深淺有致的顏色，描繪平遠遼闊的河岸風景，營造出融合傳統水墨與現代東洋畫的視覺新意象。

呂鐵州系出圓山四條派花鳥畫之門，風景畫原非他所擅長，但為了再創畫業另一高峰，嶄新的風景題材遂成為他努力奮鬥的新方向。大約從1933年8月中旬，呂鐵州開始頻繁回到故鄉大溪寫生，1934年4月中旬，他再度回到故鄉，蹤跡遍及大溪舊線橋、新鐵橋、神社、觀音亭等景點。此外，他也曾披星戴月，遠赴龍潭、淡水、北斗、臺中、霧峰、神岡、大甲、八里及彰化市等地，勤奮寫生，以搜集創作所需的新素材。

［上圖］呂鐵州　大溪神社（寫生冊）　1934　炭筆、紙　18.5×13cm×2
［下圖］呂鐵州　霧峰萊園（寫生冊）　1937　鉛筆、紙　24.5×17.6cm×2

［上圖］呂鐵州　聖誕紅與白頭翁（於淡水木下靜涯宅邸後庭寫生）　1934　鉛筆、紙　18.5×12.5cm×2

‧呂鐵州此幅花鳥寫生稿，是在木下靜涯淡水住家後院所畫，足見兩人情誼匪淺。

［下圖］呂鐵州　大溪鐵橋與舊線橋（寫生冊）　1934　炭筆、紙　18.5×13cm×2

［上圖］呂鐵州　大甲寫生（寫生冊，附王並翼肖像畫稿）　1937　鉛筆、紙　34.2×22.2cm×2

・1937年6月及11月，呂鐵州兩度赴中南部旅行寫生。除了到過霧峰林家，也待過神岡呂家、大甲王並翼家、潭子全安中藥堂盧家及臺中州教育課長二宮力住宅。他一方面寫生，一方面也為這些家族的宅邸、墓園或家廟素描。《大甲寫生》是他1937年6月30日為大甲王並翼宅院作的寫生，同時也將主人的肖像畫在同一張素描稿上。可見1930年代晚期，除了尋求北部殖民官員及實業家的贊助，他也積極開拓中部仕紳家族顧客群。

［下圖］呂鐵州　番石榴（寫生冊，於神岡三角仔寫生）　1937　鉛筆、紙　24.5×17.6cm×2

［上圖］呂鐵州　式好景薰樓　1937
［下圖］呂鐵州　青蛙（寫生冊，於臺中和館寫生）　1937　鉛筆、紙　24.5×17.6cm×2

呂鐵州　秋近　1934
膠彩畫
第8回臺展東洋畫部入選

█ 開創寫意風景遇瓶頸

　　然而1933年〈大溪〉一作，並未普獲好評。之後，呂鐵州〈秋近〉（1934）、〈村家〉（1936）、〈平和〉（1940）及〈南國四題〉（1941）等官展作品，雖嘗試將所擅長花鳥元素融入風景畫中，卻一直無法突破個人的創作瓶頸。

　　參加第八回「臺展」之〈秋近〉，就形式上而言，是介乎花鳥與風景畫之間。下層構圖緻密的野地，開滿生命力旺盛的高山草花，一隻帝雉悄悄地走在草叢間。上方天空中的白雲畫得過多，無法營造出高地的遼闊空間感。如果將此作的藍天白雲，以及左上角營造空間層次的枝葉去掉，它只能說是一幅花鳥畫了。

　　1930年代初期，臺灣東洋畫壇新文人畫風潮帶動「農家畫」的盛行。所謂「農家畫」是指，大約在1930年代初期至晚期，多位臺灣東洋

畫家，如朱芾亭、徐清蓮、潘春源、林玉山、呂春成、郭雪湖及呂鐵州等人，嘗試以水田、農舍或穀倉為背景，再加入勞動中的農夫、牧童及雞、鴨等動物，營造出具有村野樸實之趣的田園景致。這一類型的農村畫作，在題材上，追求與傳統山水畫、日本風景畫大異其趣的內容；在風格形式上，則融合東西繪畫之長，表現出獨特的鄉村生活氣息。

《大溪八景》

　　日治時期臺灣日日新報社於1927年6、7月，舉辦臺灣勝景票選活動。最後於8月底選出兩「別格」、「臺灣八景」及「十二勝」，大溪即為「臺灣十二勝」之一。而約於1934年大溪鐵橋竣工前後，大溪的騷人墨客，也紛紛以大溪八個知名景點為題，舉辦吟頌酬唱的活動。此八景為：溪園聽濤、飛橋臥波、靈塔斜陽、崁津歸帆、蓮寺曉鐘、石門織雨、鳥嘴含雲及角板行宮。呂鐵州畫過「大溪八景」，而〈飛橋臥波〉即是依據〈大溪鐵橋與舊線橋〉（P. 107下圖）寫生稿完成創作。

　　而現今的「大溪八景」已稍作調整，大致包括：溪園聽濤、飛橋臥波、靈塔斜陽、老街懷舊、蓮寺曉鐘、石門織雨、慈湖攬勝及月眉古厝。

呂鐵州1934年所作的〈飛橋臥波〉（大溪八景之一）

　　呂鐵州1936年第十回「臺展」之〈村家〉（P.114上圖），即屬於此類型
的畫作。他大致從1934年4月開始，就經常到臺灣中南部的鄉野農家寫
生。〈村家〉草圖，則是1936年9月10日於鶯歌尖山腳的寫生鉛筆稿。此
畫的構圖約可均分為兩半，左側描繪農舍與樹木；右側前景為雞群、雞
寮、竹籬笆等，中景庭院有香蕉樹、蒲葵、竹林及木瓜等亞熱帶樹木。
此畫具備縝密的構圖及細膩的描繪，整體來說，不脫花鳥畫細膩寫實的
路線。對於這種細緻繁複的畫法，大高文濤批評說：「仔細地凝視〈村
家〉的局部，令人感到疲倦」；又說畫中的木瓜樹因觀察、研究不足，
表現不如竹子。據此推測，呂鐵州的風景畫仍處於尷尬的試驗階段，尚
未完全擺脫花鳥畫的形式羈絆。

　　1941年第四回「府展」〈南國四題〉（P.117）四聯作，前後歷經七年
的醞釀，堪稱是呂鐵州勞心勞力的巨幅大作。〈南國四題〉之一，以高

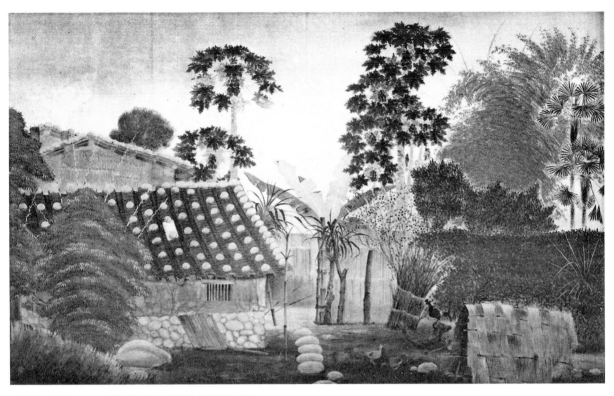

呂鐵州　村家　1936　膠彩畫　第10回臺展東洋畫部入選

　·1930年代初期至晚期，許多位臺灣東洋畫家，如林玉山、郭雪湖、潘春源、朱芾亭、徐清蓮及呂春成等人，都嘗試以臺灣農舍、穀倉、家禽、家畜，以及農人的作息生活等，具有村野樸實趣味的田園景致入畫。他們不但在形式上追求與傳統山水或日本風景畫大異其趣的題材內容，同時在技法風格上，亦融合東、西繪畫之長，企圖表現臺灣獨特的農村景色。呂鐵州〈村家〉及林玉山〈夕照〉（P.112下圖），都屬此類型之畫作。

呂鐵州
北斗林伯笑宅寫生稿（寫生冊）
1934　鉛筆、紙
18.5×12.5cm×2

呂鐵州　鷸　1936　膠彩畫
第10回臺展東洋畫部入選

聳遮天的椰子樹，井然羅列於畫面中。椰子樹叢下，散布著棕櫚樹及蒲
葵，陰翳的林地點綴著兩隻帝雉。過於板滯的構圖與形式化的造形，令
人產生擁塞、窒息之感。〈南國四題〉之二，乃是根據在北斗林伯笑宅
院的寫生稿所完成。此幅描寫的是庭院深深的山門、圍牆及漢式樓房
建築，還有環繞於四周的茂密樹木。這一類描繪大宅院的畫作，為了
突顯主人翁崇高的社會地位，因而都刻意強化寫實、細膩、華美的風

呂鐵州
北斗西畔寫生稿（寫生冊）
1934　鉛筆、紙
18.5×12.5×2cm

格。〈南國四題〉之三，則是以在北斗鄉間寫生之稿為草圖，描繪編竹泥牆的農舍、圓形穀倉及曬穀場上的火雞群，用來表現純樸安謐的農村景象。〈南國四題〉之四，則描繪水畔人家，遠山青翠，雁群飛越過山腰，營造出結廬在人間的詩情畫意，是四幅中寫意韻味最濃者。

　　遺作〈戎克船〉（P. 120）則是〈南國四題〉之四的延伸作品。前景中收帆停泊的戎克船，造型古樸，船身以鮮明強烈的紅、綠、藍、黃色調著色；中景將自然的田野景色與代表商業文明的米粉工廠並置，透露出傳統與現代元素兼顧的構圖手法。遠景的疊峰翠巒，以濃淡有致的綠色疊染，強調出臺灣山峰特有的蒼鬱靈氣。〈戎克船〉在技法形式與人文風景的表現上，堪稱是呂鐵州轉型為寫意風景後相對純熟的作品。可惜

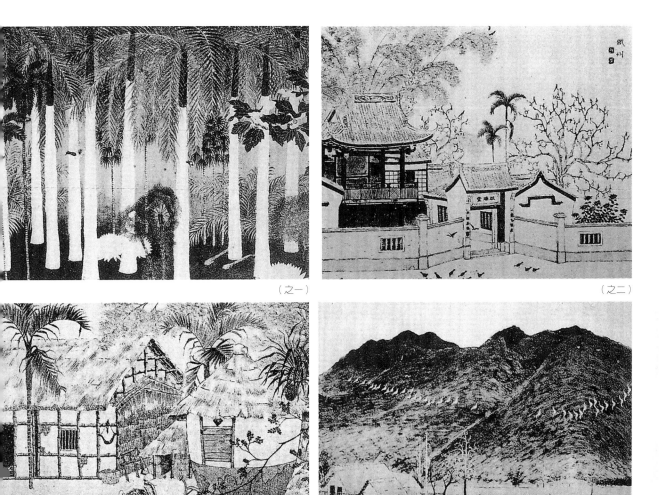

（之一）
（之二）
（之三）
（之四）

呂鐵州　南國四題　1941
第4回府展東洋畫部入選

天不假年，此頗具個人面貌的風景畫，尚未醞蓄出像花鳥畫那般質量均
豐的系列之作，呂鐵州即於四十三歲撒手人寰。

　　呂氏在風景畫創作上的力不從心，健康不佳確實是重要因素之一。
他在1935年接受記者訪問時，表白：「今年原本想畫風景，後來想想
還是留待明年吧！」當時他正在創作六曲一雙的花鳥畫屏風，他解釋
說：「由於病後就想畫些小品，才決定以這種形式作畫。」呂鐵州唸工
業講習所時，就曾以身體不適為理由辦理退學。晚期呂鐵州為了寫生而
四處奔波，加重了他身體的負擔。而創作具有挑戰性的巨幅風景畫作，

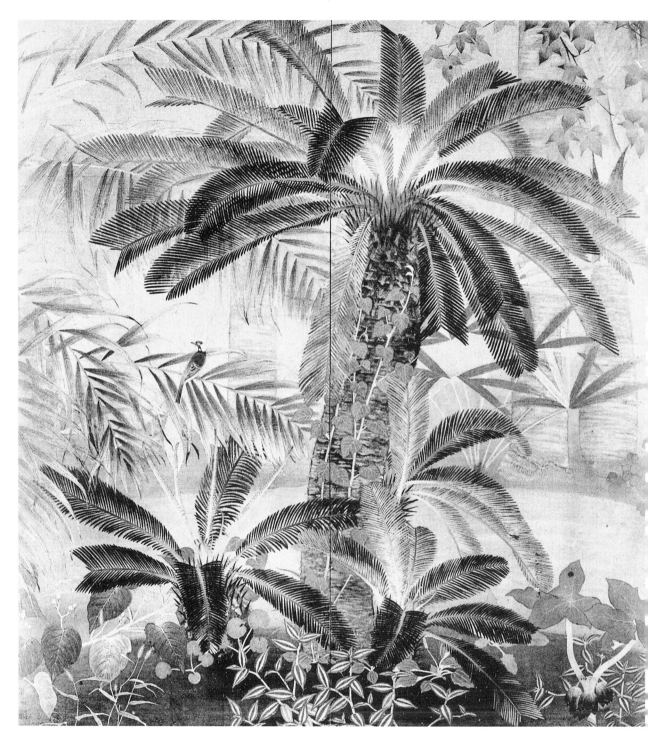

呂鐵州　蘇鐵　1935　膠彩畫　第9回臺展東洋畫部臺日賞

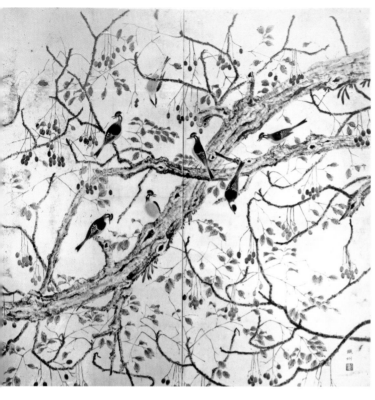

更使得他的病灶加速惡化。

　　〈大溪〉、〈秋近〉等風景畫作未能獲得滿堂彩，想必相當程度
打擊了呂鐵州的信心。因而，1935年他仍以花鳥畫〈蘇鐵〉，奪得第九
回「臺展」的「臺日賞」。西洋畫家立石鐵臣於評論文章中，盛讚此
作：「隨類賦彩，氣韻生動，呈現出富麗堂皇、人我無隔的氣勢。」
之後，呂氏又以〈哺育〉（1938）（P. 121）、〈南庭〉（1939）（P. 122-123）、
〈旭〉（1940）（P. 126上圖）、〈栴檀〉（1942）、〈刺竹與麻雀〉（1942）
（P. 124-125）等花鳥畫作，穩坐「臺展」花鳥畫第一把交椅。而曾經建議
他從花鳥畫寫實巔峰轉向寫意創作的大澤貞吉，在1938年評論呂氏第一
回「府展」〈哺育〉時，再度告誡說：「除了表現高超的技術及敏銳的
思路之外，……如果藝術家無法開拓新的天地，也就無法期待他會向前
發展。」大澤貞吉的苦口婆心，應該是「愛之深，責之切！」可惜天嫉
英才，呂鐵州尚未實現超越自我的理想，就因心臟麻痺發作而過世。

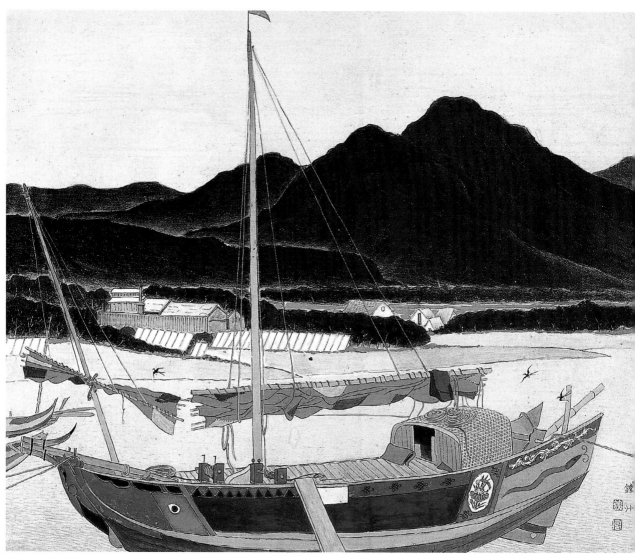

[上圖] 呂鐵州　戎克船　約1941-42　設色、絹本　51×63cm
[下圖] 呂鐵州畫作〈戎克船〉上的簽名及用印（藝術家出版社攝）
[右頁圖] 呂鐵州　哺育　1938　第1回府展東洋畫部無鑑查

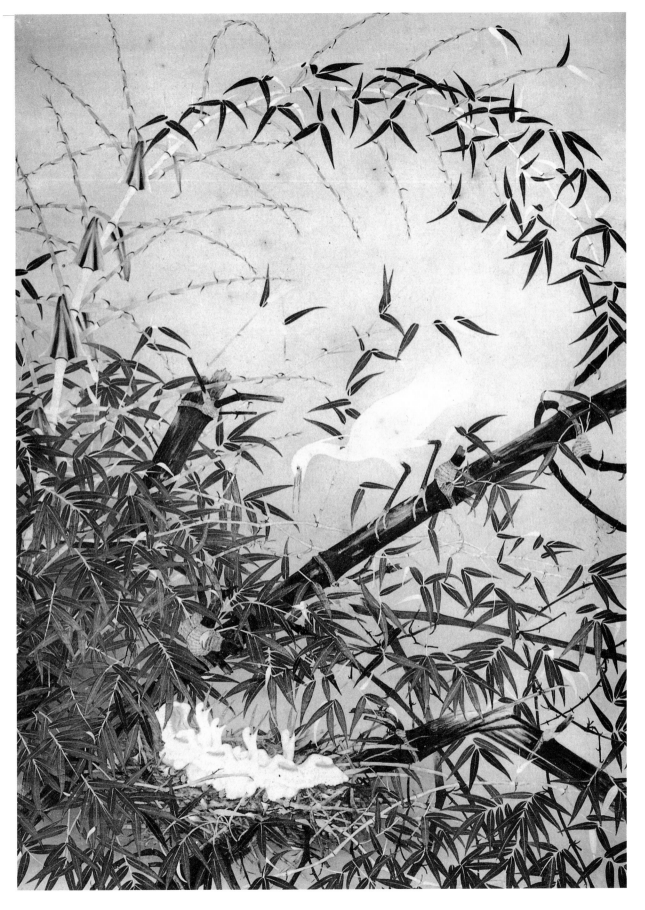

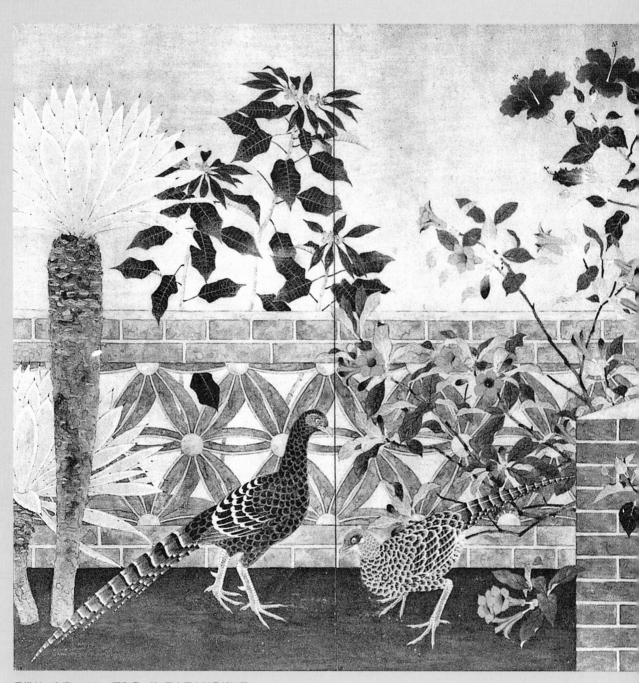

呂鐵州　南庭　1939　膠彩畫　第2回府展東洋畫部推薦

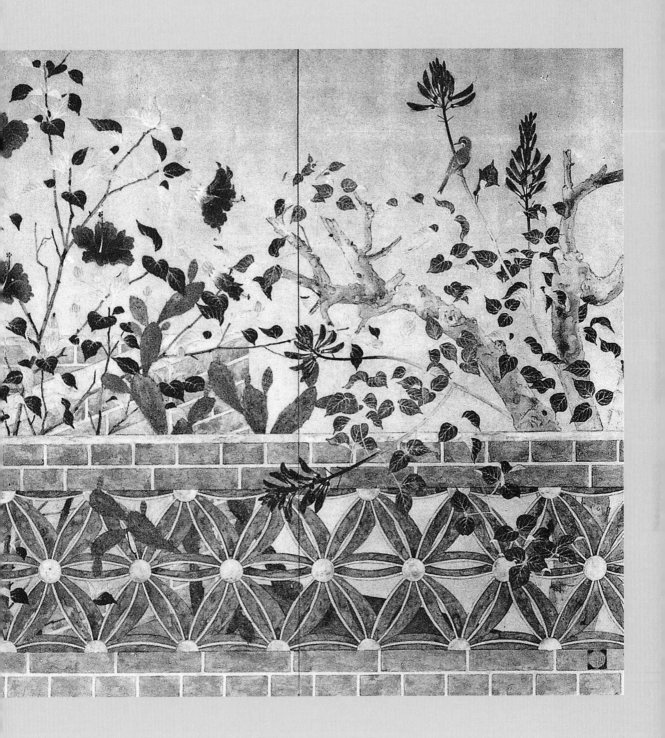

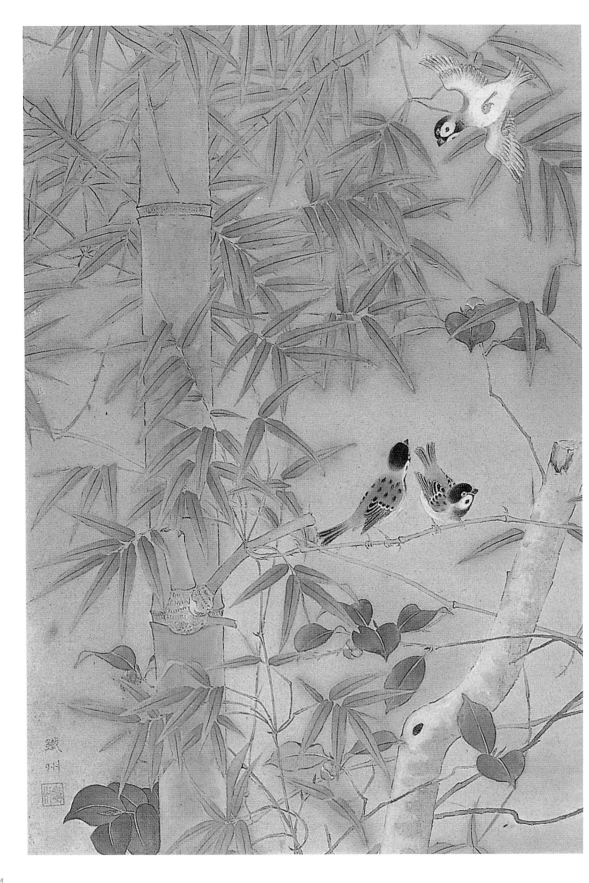

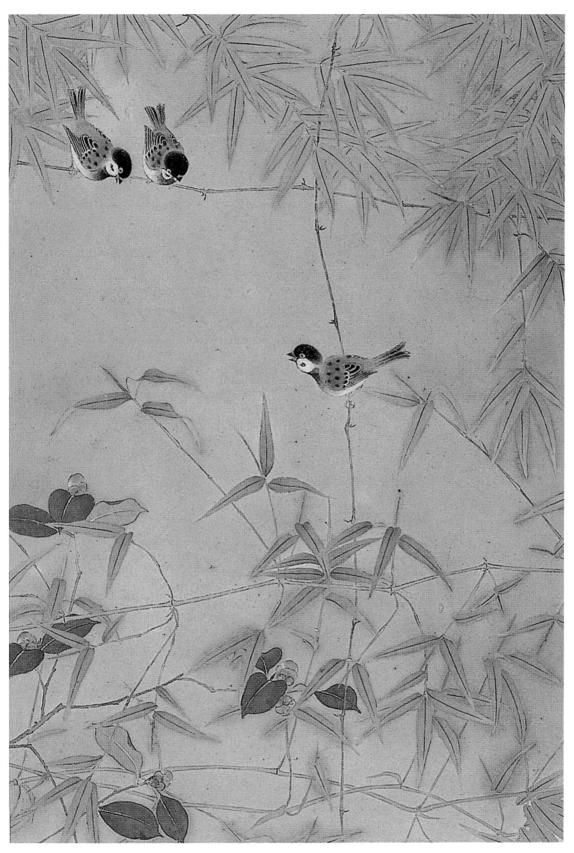

[左、右頁]
呂鐵州
刺竹與麻雀
1942
設色、絹本
84.5×59.5cm
×2

呂鐵州　旭
1940
第3回府展
東洋畫部入選
（藝術家資料室
提供）

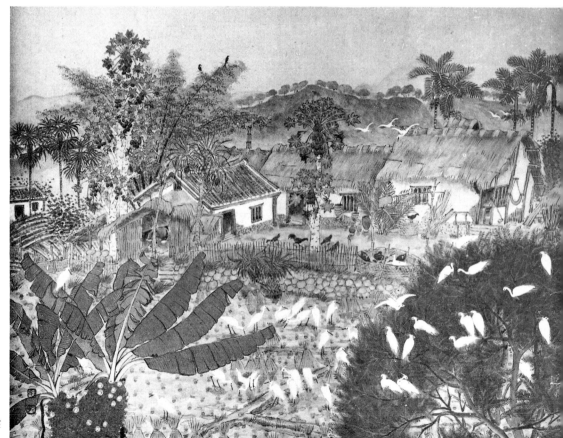

呂鐵州　平和
1940
第3回府展
東洋畫部入選
（藝術家資料室
提供）

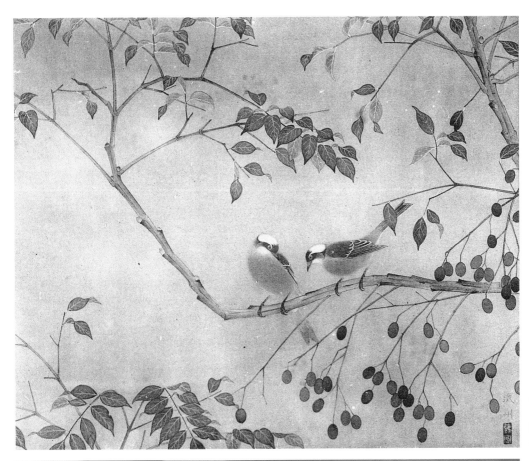

呂鐵州　枒檀
1934　膠彩畫
第8回臺展東洋畫部入選
（藝術家資料室提供）

2013年春，呂鐵州
家屬陳奉香（左，媳
婦）及呂弘暉（右，
孫）攝於呂鐵州〈刺
竹與麻雀〉畫作之
前。（何政廣攝）

VI・為推動臺灣美術而鞠躬盡瘁

呂鐵州生前，一再以靈逸生動、淬鍊純熟的花鳥畫，讓觀者讚嘆連連，並博得無數的掌聲。此外，他也積極參與畫會團體，並創立畫塾以培育新一代的藝術工作者。他與五位藝術家成立「六硯會」，以舉辦講習會、拍賣會，作為鼓勵青年及籌措興建美術品陳列所的資金，最能體現那一代臺灣藝術家為提振美術環境的理想與熱忱。呂鐵州於再造藝術高峰時不幸辭世，固然是臺灣藝壇的一大損失，但他所遺留下來的有形與無形的資產，確實值得今人緬懷深思。

[下圖]
1934年5月6日栴檀社於教育會舉行鄉原古統送別畫展，下排右起：陳進、市來シヲリ，臺展官員、鹽月桃甫、臺展官員、鄉原古統；立排右起：陳敬輝、秋山春水、木下靜涯、野間口墨華、呂鐵州、村上無羅、郭雪湖、蔡雲巖。（藝術家資料室提供）

[右頁圖]
呂鐵州、木下靜涯、林玉山、郭雪湖、陳敬輝、黃華州六人合繪　千歲壽花鳥長卷（局部）　1937　彩墨、絹本
73×260cm　私人收藏

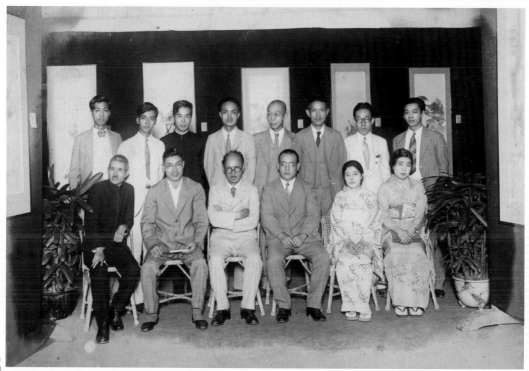

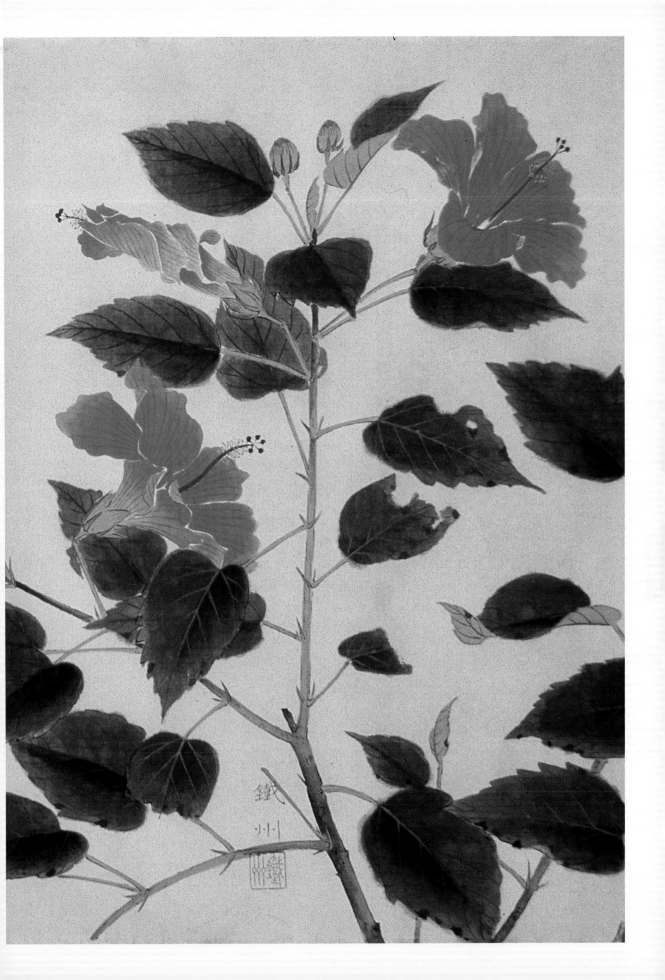

同人畫會活動的參與與推動

　　從京都習藝返臺後，呂鐵州除了投入「臺展」的競技活動，為了切磋畫藝，他也積極參與志向相同的同人畫會團體。1932年6月，他加入由東洋畫畫伯鄉原古統及木下靜涯創立於1930年的「栴檀社」，並參與第三屆「栴檀展」。1933年，他又和「臺展」傑出的東洋畫家林玉山、郭雪湖、陳敬輝等人，組成觀摩研究畫會──「麗光會」。同年12月23至25日，第一回「麗光展覽會」在《臺灣日日新報》的三樓舉行。展覽結束後，呂鐵州和郭雪湖即馬不停蹄趕赴北斗寫生，並在北斗公會堂舉辦雙人聯展。

　　1934年11月12日成立的「臺陽美術協會」（簡稱「臺陽美協」），是日治時期臺籍畫家所組成最大型的繪畫團體。1935年5月，該會在臺北教育會館舉辦首次會員觀摩展。早期臺陽美協成員，清一色都是西洋畫家，1940年4月，第六回臺陽展增設東洋畫部，呂鐵州受邀成為會員，並展出〈春滿筱雲軒〉一作。之後，又有〈廢家迎秋〉（1941）、〈大屯

[右圖]
1931年10月20日，呂鐵州（後排中）隨同鄉原古統（前排左2），於臺北江山樓宴請來臺擔任第五回臺展審查委員的池上秀畝（前排左3）等人。

[右頁圖]
壬申之春（1932）林玉山北遊大稻埕時，與呂鐵州、郭雪湖合作此張花鳥畫小品。林玉山畫水仙，郭雪湖畫佛手瓜，並由呂鐵州補上茶花。於五十多年後的乙丑（1985）年，林玉山又見此畫，感慨地在畫面的左上方再題字「昔年聚首留芳影，已半凋零感慨多。」（鄭崇熹收藏，王庭玫攝，2011）

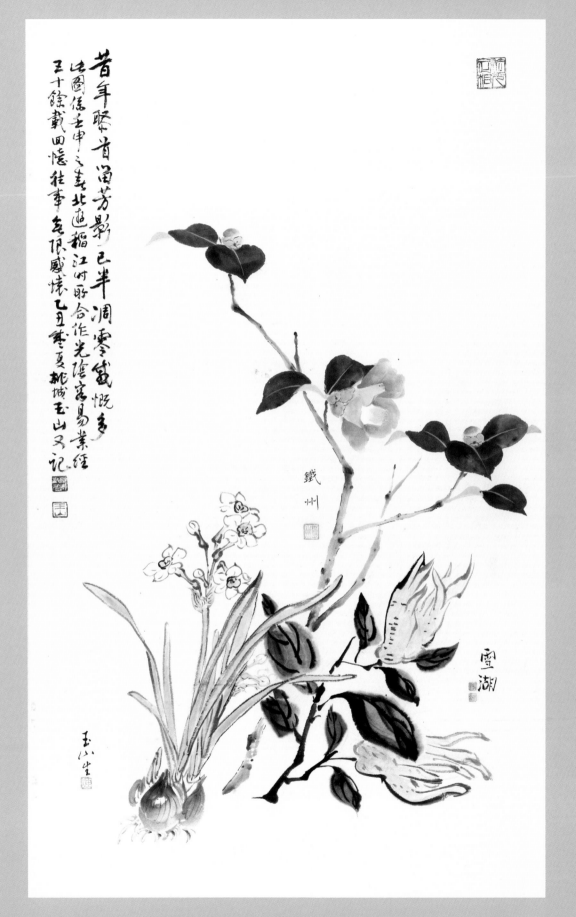

昔年聚首溯芳影
已半凋零鐵忱多
法圖係壬申之春北遊
稻江時聽合作光陰容易業經
三十餘載回憶往事
無限感懷乙丑暮夏
桃城玉山又記

鐵州

雪湖

玉山生

群鷺〉（1942）等畫作參與臺陽展。1942年9月24日，呂鐵州病逝。翌年4月，為了紀念他，第九回臺陽展特別闢室舉辦「呂鐵州遺作展」，共展出〈蟲〉、〈造船所〉、〈南春〉、〈麗日〉、〈菜園〉、〈月下美人草〉、〈晨日〉、〈帆船〉、〈春風〉等九件畫作。

[右頁上圖]
呂鐵州　月夜　1930s-42

[右頁下圖]
呂鐵州　造船所　1930s-42
設色、紙本（灑金紙）
50.5×63.4cm

六硯會致力於臺灣美術之推廣

呂鐵州（後排中）於1932年6月加入栴檀社，並與第3屆栴檀展參展畫家鄉原古統（中排左）、陳進（前排右）、郭雪湖（後排左）等人，在臺北博物館合照。

　　臺灣總督府統治期間，日本人透過圖畫教育、學校美術競賽及全島性官展等機制，推動現代化、日本化的殖民美術政策。但總督府始終不願意回應在臺日籍、臺籍畫家的請求，設立專門美術學校和美術館，以提升臺灣整體的美術環境。為了推廣美術創作的風氣，呂鐵州乃與五位不同媒材創作者，包括：東洋畫家郭雪湖、陳敬輝，西洋畫家林錦鴻、楊三郎（1907-1995），以及書法家曹秋圃（1895-1993），於1935年6月9日假昭日小會館成立「六硯會」。「六硯會」與一般同人畫會不同，它並不以籌辦同人畫展為號召；而是不斷地推出藝術教育活動，以實踐會員們滿腔熱情與理想。

　　「六硯會」創立一個月後，即於7月14至27日借用臺北永樂公學校教室，舉辦為期兩週的東洋畫講習會。呂鐵州和郭雪湖、陳敬輝，以及「栴檀社」會員秋山春水四個人，在講習會中義務擔任授課的講師。另外，鄉原古統及木下靜涯兩位「臺展」審查委員，則出任特別講師，顯示他

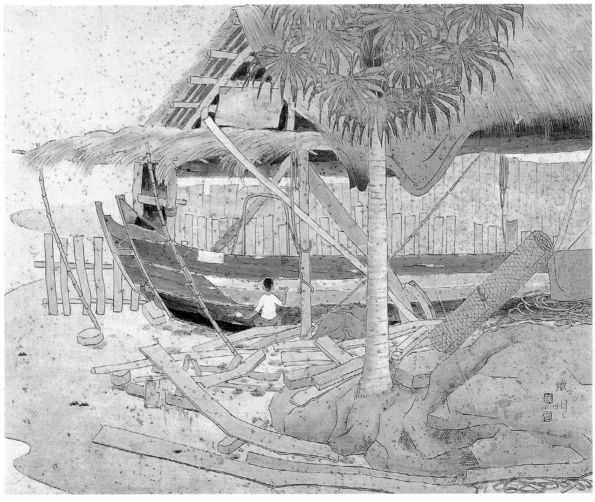

陳敬輝　花（畫仙板冊頁）
1935　彩墨、紙本
24.5×18.2cm×2

林錦鴻　靜物（畫仙板冊頁）
1935　彩墨、紙本
24.5×18.2cm×2

們對「六硯會」創立宗旨的認同。為了集資成立臺灣美術品陳列館，呂
鐵州與「六硯會」會員，特地於1936年11月舉行作品拍賣會，以籌措興
建美術館所需要的龐大資金。雖然興建一座美術館的夢想最後無法實
現；但呂鐵州等人為了提升臺灣現代藝術所付出的心血，依然是令人敬
佩的。

郭雪湖
風景（畫仙板冊頁）
1935　彩墨、紙本
24.5×18.2cm×2

[下圖]

呂鐵州
百日草（畫仙板冊頁）
1935　彩墨、紙本
24.5×18.2cm×2

‧呂鐵州與「六硯會」
成員陳敬輝、郭雪湖及
林錦鴻，一起在呂鐵州
寫生冊上揮毫留念。

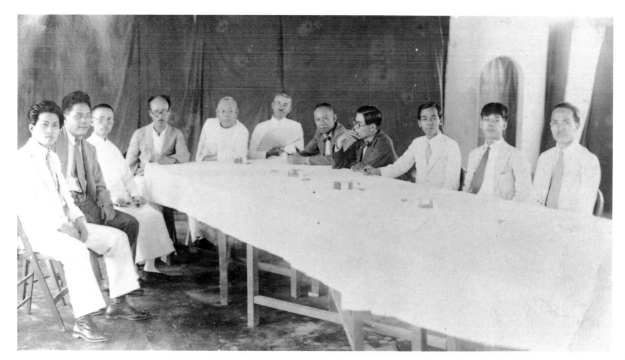

1935年,「六硯會」籌備發起會上,呂鐵州與陳敬輝、郭雪湖、兩名記者、鄉原古統、尾崎秀真、鹽月桃甫、曹秋圃、楊三郎及林錦鴻等人合影。(從右側起繞桌子至左側)

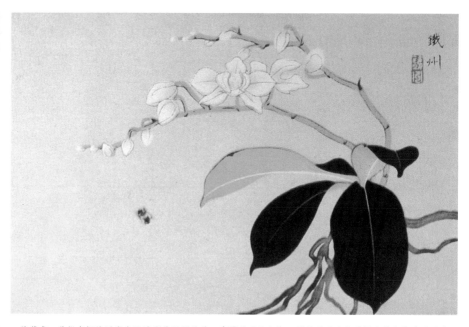

1935年6月17日,臺灣總督府為了慶祝始政四十週年紀念,舉行臺灣博覽會。博覽會協贊會則發行繪葉書一組三張,分別以鄉原古統、郭雪湖及呂鐵州的畫作為圖。呂鐵州此張〈蝴蝶蘭〉,即是其中一張繪葉書。

‧繪葉書,是指有插繪圖案或照片影像的明信片。臺灣於日治初期,開始通用此種明信片作為郵遞的形式。1869年世上第一張明信片在奧地利發行,並於普法戰爭中,成為普遍又便利的戰地郵件。1905年日俄戰爭後,日本人開始盛行使用繪葉書。同年6月17日,臺灣總督府首度發行「始政十年紀念繪葉書」,民間人士也成立「臺北繪葉書交換會」,並舉辦「繪葉書展」,因而帶動臺灣繪葉書的流通風潮。臺灣總督府從1905-1935年共出版二十一套始政紀念繪葉書,大都聘請名家設計繪製。圖繪的內容包括:鄉土名產、美女、街道景物、名勝古蹟及各項統治建設。不但記錄下統治者所欲呈現的治績圖像,同時也保存了20世紀前葉臺灣人集體的生活記憶。

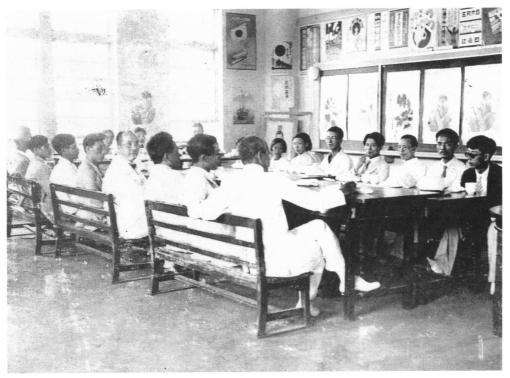

1935年7月14-27日，呂鐵州（後排右2）和陳敬輝（後排右1）、曹秋圃（後排右3）、鄉原古統（前排右1）、郭雪湖（前排右2）、楊三郎（前排右3）等人，在永樂公學校主持六硯會舉辦的第1屆東洋畫講習會。參與講習會的學員，有呂鐵州的學生羅訪梅（前排右4）等人。

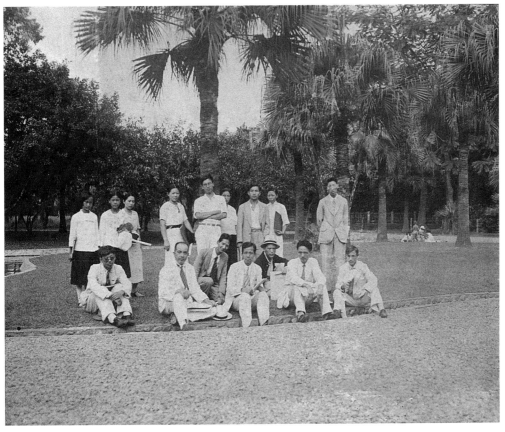

1935年7月14-27日，「六硯會」東洋畫講習會的戶外寫生活動。參與成員有呂鐵州（前排右2）、郭雪湖（前排右3）、羅訪梅（前排左2）及陳敬輝（前排左1）及其他學員。

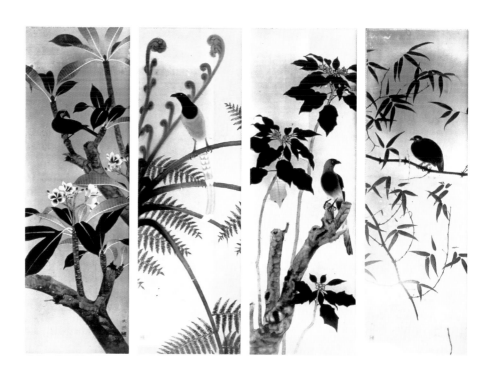

呂鐵州　花鳥四屏　1935

太平町五丁目畫室之教學

　　呂鐵州1930年返臺，1931年以〈後庭〉榮獲「臺展賞」，逐漸擁有遠近知名的聲譽。學生不辭辛勞，紛紛自南北各地，匯聚在他太平町五丁目的畫室，跟隨他學習花鳥畫。1932年「臺展」舉行之前，呂鐵州已在畫室指導過好幾位學生。畫室中不但擺設許多鳥類標本，同時也購置了日本知名花鳥畫大師的畫冊，以供初學者描摹臨寫。五丁目八番地的畫室因為西曬太亮了，所以白天幾乎無法作畫。1934年5月，遷居太平町七丁目八十三番地之後，呂鐵州遂將二樓規劃為畫室。1936年工作室正式立案後，即以「南溟繪畫研究所」掛牌運作。

　　1932年左右進入呂鐵州五丁目畫室的學生，包括：林雪洲、蘇淇祥、廖立芳、羅訪梅（1889-1963）、呂孟津（1898-1977）及余德煌（1914-1996）等人。這些學生之中，林雪洲早在1930年就以〈深坑溪〉入選第四回「臺展」，風格與郭雪湖細密風景畫頗為類似。1933年林雪洲入選

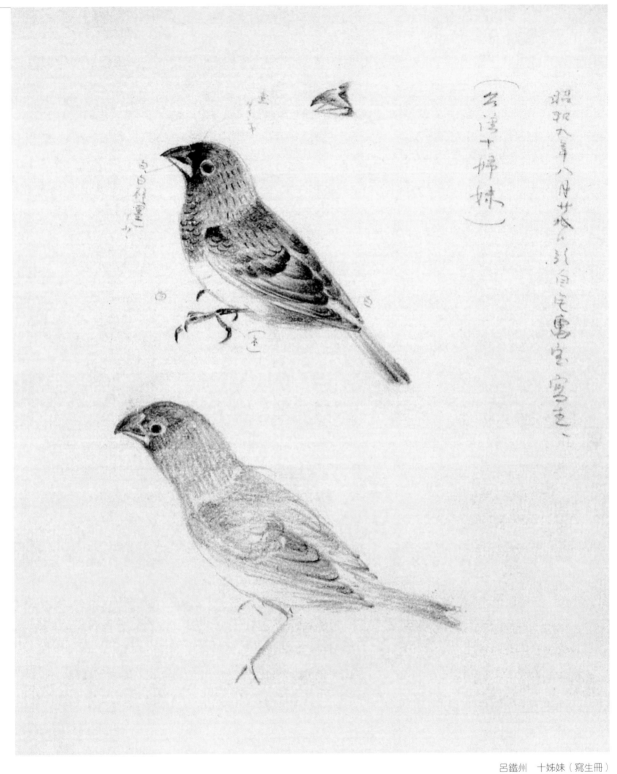

第七回「臺展」的作品〈家鴨〉（P. 141上圖），則一變為傳承呂鐵州寫實
裝飾風格的花鳥畫作。羅訪梅，原籍廣東。十餘歲隨鄉人渡臺。1910年
代在太平町開設「見真軒畫館」，教授毛筆、炭筆及水彩設色的肖像

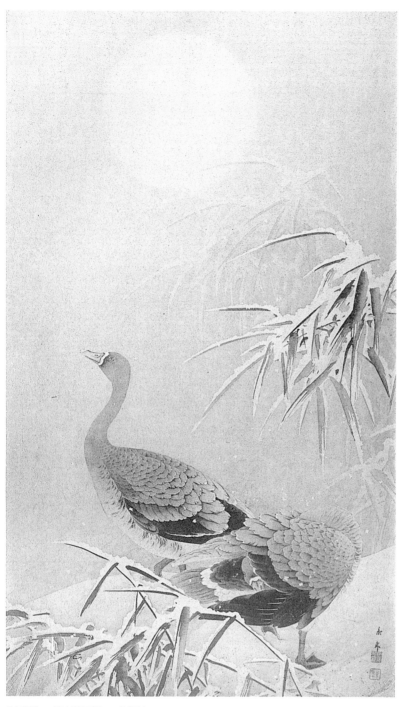

今尾景年　雪中蘆雁圖　19世紀末-1900
（源自呂鐵州家屬提供今尾景年著《養素齋畫譜》第二編，1900年出版。）

畫。他於1933年入呂鐵州畫室學習東洋畫技法，隔年便以〈虎〉入選第八回「臺展」。〈虎〉的背景山壁，運用傳統肖像畫的皴擦筆法，但老虎的造型、毛色及斑紋，則融入呂鐵州的寫實手法。

林雪洲、羅訪梅等人的活動領域，主要在臺北大都會區。而呂孟津及余德煌則遠從臺中及彰化北上，通常都得寄宿在呂鐵州的畫室中。呂孟津是神岡三角仔筱雲山莊的後裔，父親呂汝濤（1871-1951）也擅長於繪畫。呂汝濤師學呂仲蘆、陳松石及藤島耕山，但其「臺展」入選作品〈椿〉、〈百日草〉、〈山娘〉（P. 145下圖）、〈庭先〉等，無論取材、構圖或表現風格，明顯都受到呂鐵州的影響。呂孟津，字墨仙，自幼隨父親習詩作畫，之後拜汀州黃海客學習肖像畫，又和日人岡本春堂學習山水畫。呂孟津於1932年首度以〈雙鶴〉（P. 142上圖）

林雪洲　家鴨　1933
第7回臺展東洋畫部入選

呂鐵州
蓖麻（南溟繪畫研究所
畫稿本扉頁）　1930s
鉛筆、紙
44.5×30cm×2

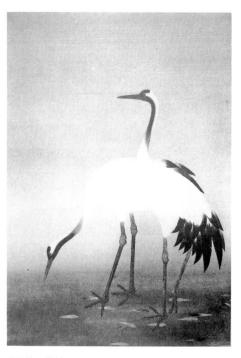

呂孟津　雙鶴　1932
第6回臺展東洋畫部入選

呂鐵州
南國十二景之一：北斗
1935-42　膠彩
51×64.5cm　私人收藏

呂鐵州（左3）1933年8月
11-22日遊北斗時，受邀參觀
余德煌（右4）畫展。背景為
余德煌後來入選第8回臺展之
作〈佛桑花〉的屏風。

入選「臺展」，曾贈送此作照片給呂鐵州留念。丹頂鶴頸部及羽毛尾端帶點黑色，頭冠鮮紅，全身潔白；修長的鳥喙、頸部及腿部，體態優美，乃是呂鐵州極其喜愛的創作題材。呂孟津之後又承襲老師的風格，陸續以〈鹿〉、〈佛桑花〉及〈國華〉等花鳥畫作入選臺、府展。余德煌，本名有鄰，北斗郡北斗街人。1931年畢業自廈門美術專門學校，大約於1933年北上向呂鐵州請益。1933年呂鐵州南下北斗寫生時，曾受邀參觀學生的個展。余德煌作品從1934年起，曾多次入選臺、府展，並獲得1935年「臺中州美術展」的「特選」。1943年，他又以〈黃蜀葵〉勇奪第六回「府展」的「特選」榮冠，堪稱是戰前呂鐵州學生群中成績最耀眼者。

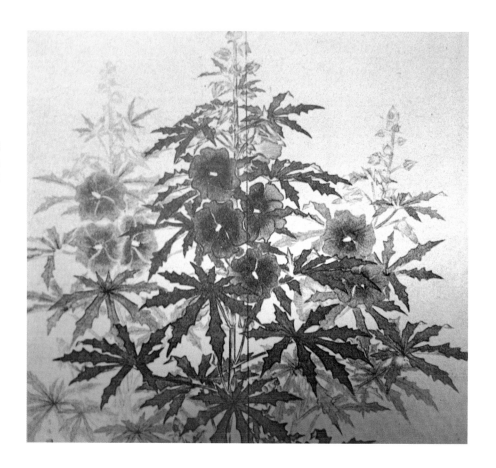

余德煌　黃蜀葵　1943
第6回府展東洋畫部特選

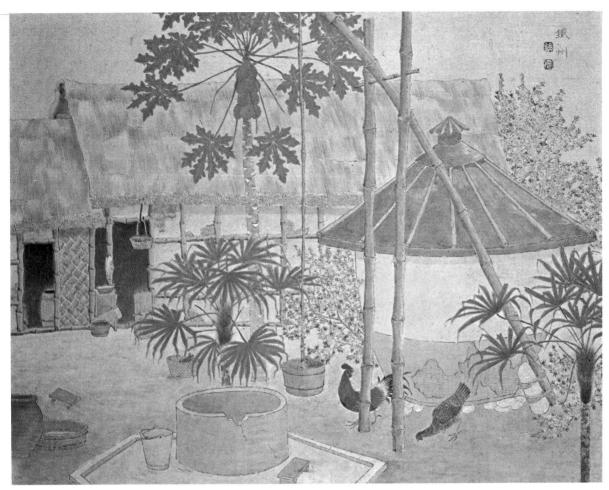

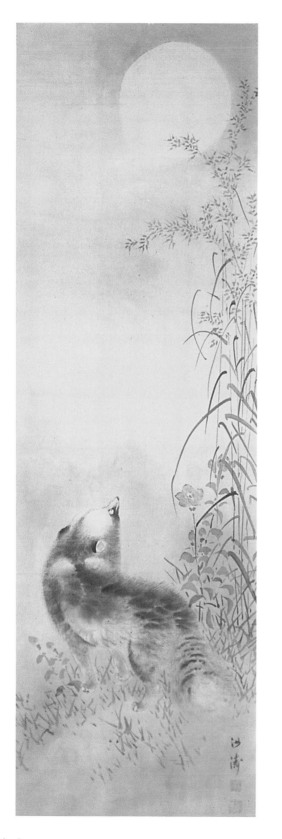

[右頁上圖]
呂鐵州
北斗郊外寫生（寫生冊）
1934　鉛筆、紙
18.5×13cm×2

[右頁下圖]
呂鐵州　北斗農家
1935-42　彩墨、紙本
53.5×66.5cm

[左圖]
呂鐵州　枇杷與白頭鵲
1930s　設色、絹本
116×28cm　呂武雄收藏

[右圖]
呂鐵州、郭雪湖、曹秋圃
一品當朝圖　1937
彩墨、紙本　136×41cm
私人收藏

・丹頂鶴是呂鐵州生平極喜愛
的繪畫題材，他於1937年與
郭雪湖（點海景）、曹秋圃
（題字）合作完成〈一品當朝
圖〉，致贈榮任臺北帝國大
學新任總長（校長）三田定
則（1876-1950）博士。帝國
大學首任總長幣原坦（1870-
1953）於1937年請辭，由醫
學博士三田教授接任。呂鐵州
以丹頂鶴入畫祝賀，乃取其吉
祥、忠貞與長壽的象徵意涵。

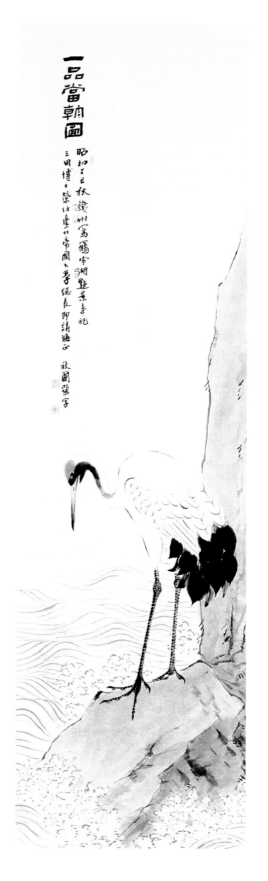

▤ 南溟繪畫研究所之教學

　　1934年5月之後進入呂鐵州設在七丁目「南溟繪畫研究所」的弟子，計有黃華州（1914-1939）、許深州（1918-2005）、陳宜讓（1896-1986）及游本鄂（1905-？）等人。黃華州，本名寶福，桃園人。就讀桃園公學校時，導師呂春成發掘他的繪畫才能，經指導後於公學校六年級時（1928），獲得「御大典紀念全國小學生成績品展覽會」圖畫優等

[右頁上圖]

許深州　閑日　1942
設色、絹本　75×135cm
第5回府展東洋畫部入選
（許深州家屬提供）

[右頁下圖]

游本鄂　群雞　1936
第10回臺展東洋畫部入選

黃華州　蛇木　1936
第10回臺展東洋畫部入選

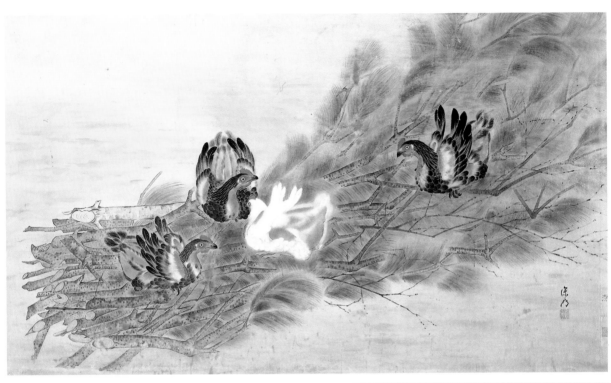

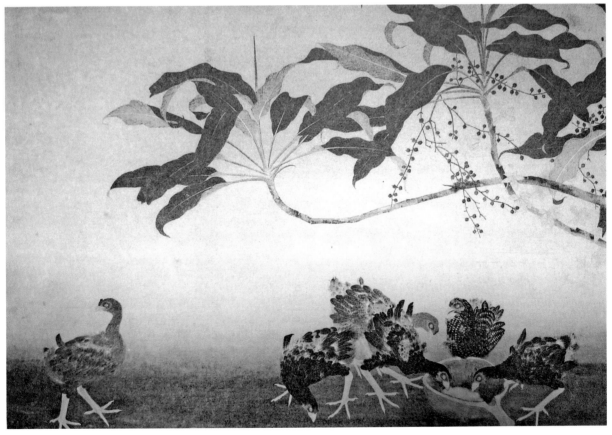

149

呂鐵州、木下靜涯、
林玉山、郭雪湖、陳敬輝、
黃華州六人合繪
千歲壽花鳥長卷　1937
彩墨、絹本　73×260cm
私人收藏

• 在此件六人合畫的花鳥長卷
中，從右至左足為：郭雪湖畫
白梅，黃華州添鳥，陳敬輝
補綠竹，呂鐵州畫朱槿，林玉
山畫四十雀（白頰山雀），以
及木下靜涯畫老松。卷尾木
下靜涯跋文曰：「昭和丁丑
（1937）秋於世外山莊靜涯
散民畫」。可知此長卷應當是
1937年，眾人在木下靜涯淡水
住家「世外山莊」聚會時，即
興性質的集體創作。

賞。黃華州於1934年6月入南溟繪畫研究所，同年10月，以〈茄子〉首
度入選「臺展」。然而天嫉英才，於1938年第一回「府展」成績發表前
過世，享年才二十六歲。許深州也是桃園人，1936年3月底畢業自臺北
中學，4月入南溟繪畫研究所；同年10月，許深州以〈麵包樹〉首度入
選「臺展」。之後又以「呂派」寫實、細膩、華美風格之花鳥畫，連續
五次入選「府展」。許深州是呂鐵州眾多弟子中，唯一在戰後持續在臺
灣畫壇發光發熱者，對戰後膠彩畫的推廣亦貢獻良多。游本鄂，羅東
人。1930年代在臺北開裱褙店，之後入南溟繪畫研究所。1936年以〈群
雞〉(P.149下圖) 一作首次入選「臺展」，1938年起又連續六次入選「府
展」。其花鳥畫作，除了展現造形準確、用筆細膩的「呂派」特徵，尚
能馭繁為簡，融合勾勒淡彩及暈染技法，表現清新雋永的氣韻。

呂鐵州花鳥畫派的樹立

日治時期，由於臺灣缺乏美術教育的專門機制，對寫實、重彩的東

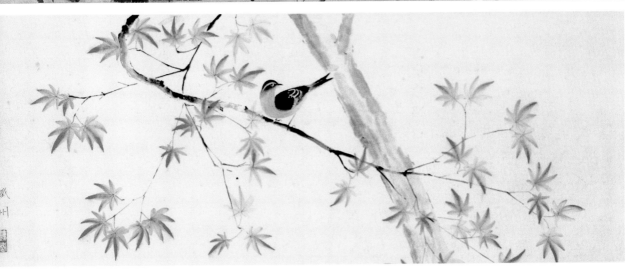

呂鐵州　楓與畫眉
1930s　設色、紙本
33×88.5cm
游禮海收藏

洋畫有興趣者，必須遠渡重洋赴日，方能習得學院的正規技法。當時能夠突破難關，順利自日本美術專門學校畢業的臺灣畫家有如鳳毛麟角。例如，陳進畢業自東京本鄉菊坂的女子美術學校，陳敬輝畢業自京都繪專，林柏壽、林之助兄弟畢業自東京帝國美術學校。陳進、陳敬輝雖然曾經任教於高女、中學校，然而影響層面極為有限。反倒是京都繪專肄業的呂鐵州，待過東京、京都私人畫塾的林玉山，還有從未進過學院的郭雪湖，當時三人在畫壇聲譽鵲起，慕名求學或私淑的弟子相當多。

呂鐵州
南國十二景之一：聖蹟亭
1930s-42　設色、紙本
50.5×63.4cm

因而，呂鐵州寫實裝飾性強的花鳥畫，郭雪湖緻密濃豔的臺灣青綠風景畫，以及林玉山強調寫生的寫意畫，乃成為日治時期官展中三足鼎立的三大派系。

　　呂鐵州的花鳥畫以精湛寫實的功力，宏偉縝密的構思，表現出極致完美的寫實風格。其門下弟子們承襲他清新雋永的特質，不但在1930年代晚期於臺、府展中屢獲佳績，同時也為戰後臺灣花鳥畫奠立了厚實的根基。

繪畫精神永傳不滅

　　綜合上述，呂鐵州雖然英年早逝，但當時他在花鳥畫創作上的成就，確實無人能出其右。雖然健康狀況不佳，但呂氏仍積極參與「梅檀

[左頁左圖]
呂鐵州　鳥語　1935
膠彩、絹本　131.4×49cm
國立臺灣美術館藏

[左頁右圖]
呂鐵州　木蓮與白頭翁
1930s　設色、紙本
89×33cm　游禮海收藏

呂鐵州　刺竹　1942　第5回府展入選

呂鐵州　聖誕紅素描
年代未詳
鉛筆、顏彩、紙

社」、「麗光會」及「臺陽美術協會」等同人畫會的活動。而「六硯會」為了提掖後進及創設美術館，所策劃的東洋畫講習會和作品拍賣募款畫展，他也是每役必參與。從這些過往事蹟，見證了他與同時代多位臺灣藝術家，共同為推動近代臺灣藝術的發展而鞠躬盡瘁；呂鐵州同時也是1930年代至1940年代初臺灣東洋畫發展的推手。他的學生們，分別來自臺北、桃園、宜蘭、臺中及彰化北斗等地。他們在「臺展」、「府展」中，以承繼「呂派」花鳥畫為傲，展現極其豐沛的創作能量，令觀賞者讚嘆不已。從歷史的長河觀之，呂鐵州的創作與精神，透過余德煌、許深州等學生，得以在戰前、戰後的臺灣畫壇長久延續不滅。

◖參考資料◗

· 山種美術館編，《日本画の伝統と革新——近代京都画壇の精華》，東京都：山種美術館，1985。
· 今尾景年，《養素齋畫譜》（第一、二編），東京：小川寫真製版所，1900。
· 王白淵，《台灣省通志稿卷六學藝志藝術篇》，臺北：臺灣省文獻會，1958。
· 加藤類子，《京都日本画の回想》，京都市：京都新聞社，1997。
· 石川欽一郎（欽一廬生），〈邦畫と洋畫の參考品一瞥〉，《臺灣日日新報》，第4版，1927.10.28。
· 平井一郎，〈臺展を觀る（下）——臺灣畫壇天才の出現を待つ！〉，《新高新報》，第3版，1932.11.11。
· 呂曉帆，〈緬懷先父〉，《百代美育》，第15期，1974。
· 李登勝、何銓賢編，《台灣文獻書畫——鄭再傳收藏展》，新竹市：古奇峰普天宮，1997。
· 京都市立藝術大學百年史編纂委員會編，《百年史——京都市立藝術大學》，京都市：京都市立藝術大學，1981。
· 京都府立堂本印象美術館編，《福田平八郎と堂本印象——京都画壇黃金期の双璧》，京都市：京都府立堂本印象美術館，1998。
· 京都府立堂本印象美術館編，《堂本印象の系譜——栖鳳・翠嶂・印象》，京都府：京都府立堂本印象美術館，1997。
· 東京國立近代美術館編，《寫實の系譜II——大正期の細密描寫》，東京市：東京國立近代美術館，1986。
· 林柏亭，〈日據時代嘉義地區畫家的活動〉，《中國、現代、美術國際學術研討會論文集——兼論日韓現代美術》，臺北市：臺北市立美術館，1991，頁175-202。
· 林柏亭，〈典雅與鄉土兼融——郭雪湖的膠彩世界〉，《台灣美術全集9》，臺北：藝術家，1993。
· 林育淳、雷逸婷編，《臺灣東洋畫探源》，臺北市：臺北市立美術館，2000。
· 林錦鴻（錦鴻生），〈臺展評——推薦特選級を見る（一）〉，1933，呂鐵州剪報，出處不詳。
· 松林桂月，〈個性の現はれこそ藝術の尊ぶ所、類型追從を嘆ず〉，《臺灣日日新報》，第2版，1929.11.15。
· 松林桂月，〈驚くべき一般技巧の進步、鄉土に取材のものか多い〉，《臺灣日日新報》，第3版，1934.10.23。
· 佚名，〈臺展入選二三努力談——呂鼎鑄蔡雪溪諸氏是其一例〉，《臺灣日日新報》，第4版，1929.11.14。
· 佚名，〈宮比會の繪畫展〉，《臺灣日日新報》，第2版，1927.11.23。
· 佚名，〈第四回臺灣美術展之我觀〉，《臺灣日日新報》，第4版，1930.10.25。
· 佚名，〈呂氏百畫展〉，《臺灣日日新報》，第8版，1932.2.28。
· 佚名，〈アトリエ巡り（十二）——軍雞を描く呂鐵州氏〉，1932，呂鐵州剪報，出處不詳。
· 佚名，〈文展新無鑑查訪問（一）——小林觀爾〉，呂鐵州剪報，出處不詳。
· 島田康寬，《 容する美意識——日本洋画の展開》，京都市：京都新聞社，1994。
· 福田平八郎、島田康寬著，《現代の日本画[3]——福田平八郎》，東京：學習研究社，1991。
· 島田康寬，《近代日本画——東西の巨匠たち》，京都市：京都新聞社，1989（第3版）。
· 桃園縣文獻委員會編，《桃園縣志》，桃園市：桃園縣文獻委員會，1968。
· 鄉原古統，〈どの作品にも努力の跡が歷歷、東洋畫の特選について〉，《臺灣日日新報》，第7版，1932.10.27。
· 鄉原古統，〈呂氏百畫展〉，《臺灣日日新報》，第8版，1932.2.28。
· 塩川京子，〈京都の日本画〉，京都市美術館編，《近代の潮流——京都の日本画と工芸》，京都市：京都市美術館，1987，無頁碼。
· 臺灣新民報編，《臺灣人士鑑》，臺北：臺灣新民報，1934（1986年東京湘南堂書店復刻）。
· 賴明珠，〈郭雪湖的繪畫歷程與畫風的演變〉，《現代美術》，第26期，1989，頁2-14。
· 賴明珠，〈日治時期桃園地區的美術發展〉，桃園市：桃園縣立文化中心，1996。
· 賴明珠，〈日治時期臺灣東洋畫壇的麒麟兒——大溪畫家呂鐵州〉，桃園市：桃園縣立文化中心，1998。
· 賴明珠主編，《從傳統到現代的蛻變——呂鐵州紀念展》，桃園市：桃園縣立文化中心，2000。
· 蕭再火，《台灣先賢書畫選集》，南投：賢思莊養廉齋，1980。
· 蕭瓊瑞，〈戰後台灣畫壇的「正統國畫」之爭——以「省展」為中心〉，《台灣美術史研究論集》，臺中市：伯亞，1991。
· 顏娟英編著，《台灣近代美術大事年表》，臺北市：雄獅圖書，1998。
· 顏娟英譯著，《風景心境——台灣近代美術文獻導讀》（上冊），臺北市：雄獅圖書，2001。
· 謝里法，《台灣出土人物誌》，臺北市：臺灣文藝雜誌社，1984。
· 謝里法，《日據時代臺灣美術運動史》，臺北市：藝術家出版社，1978。
· 謝理發，〈台灣東洋繪畫的第五度空間〉，《雄獅美術》，第72期，1979。
· 竇鎮，〈清朝書畫家筆錄〉，楊家駱主編，《書畫錄》（下）。臺北：世界書局，1988。
· 魏潤庵（潤），〈第七回台展之我觀〉，《臺灣日日新報》，第4版，1933.10.27。
· 鷗汀生，〈今年の台展（二）——努力の作「夕照」、寫生より寫意へ〉，《臺灣日日新報》，第2版，1933.10.30。
· 鷗汀生，〈今年の台展（三）——南畫への新傾向、變り種子は少ない〉，《臺灣日日新報》，第2版，1933.11.1。
· 鷗汀生，〈府展漫談（二）——東洋畫への一瞥〉，《臺灣日日新報》，第6版，1938.10.25。
· 鷗亭生，〈臺展評（一）——物足らぬ東洋畫の諸作頭の出來だ作家が少い〉，《臺灣日日新報》，第4版，1931.10.31。
· 鷗亭生，〈臺展の印象（六）——花形諸家の作品〉，《臺灣日日新報》，第6版，1932.11.3。
· Michiaki Kawakita（河北明倫），Modern Japanese Painting-the force of tradition. Tokyo: Toto Bunka Co., Ltd, 1957.
· Noma Seiroku eds.,（野間清六等人編）The Art of Japan.（Tokyo: Bijutsu Shuppan-sha, 1964.）

▌感謝：本書承蒙呂鐵州家屬、莊伯和、呂武雄、許深州家屬、游禮海、周紅綢家屬、楊肇嘉文獻特藏室、蔣渭水文化基金會、鄭崇熹、藝術家出版社資料庫等提供資料、圖片等協助，特此致謝。

呂鐵州生平年表

1895 ・ 父呂鷹揚 (1866-1923) 考中秀才。同年滿清朝廷將臺灣割讓給日本。

1899 ・ 一歲。6月17日，呂鐵州出生於桃園廳海山堡大料崁街，族名鼎鑄，乳名石頭。

1907 ・ 八歲。入大溪公學校。

1908 ・ 九歲。10月24日，來臺曹洞宗大本山管長勅賜大圓玄致禪師，曾以行書題寫曹洞宗高祖承陽大師一首偈語，餽贈呂鐵州父親。

1913 ・ 十四歲。3月，畢業自大溪公學校。

1915 ・ 十六歲。9月，入臺灣總督府工業講習所木工科就讀。

1917 ・ 十八歲。10月，因健康欠佳，辦理休學。

1919 ・ 二十歲。2月14日，與臺北廳擺接堡枋橋街林清和之長女林阿琴結婚。

1920 ・ 二十一歲。父親出任新竹州參事。這一年呂鷹揚曾購藏在北臺發展的廈門花鳥畫家吳荇之設色紙本畫〈紫藤博古〉，上有落款：「希姜先生雅鑑」。

1923 ・ 二十四歲。父親過世。呂鐵州與長兄呂鼎琦分家後，北遷臺北太平町媽祖宮（慈聖宮）附近開設繡莊，販賣絲綢針線之物，並替婦女畫花鳥之類的鞋面圖樣。

1927 ・ 二十八歲。10月，作品〈百雀圖〉參加第一回「臺展」，落選。11月22-24日，以〈百雀圖〉受邀參加臺北天母教會「宮比會」主辦的畫展。

1928 ・ 二十九歲。決定渡日習畫並辭去大溪街協議會員職位，後考入京都市立繪畫專門學校（簡稱「京都繪專」）。

1929 ・ 三十歲。1月，開始與「帝展」特選得主小林觀爾一起在京都各地寫生。4月，進入「帝展」審查委員、京都繪專教授福田平八郎畫室。10月，作品〈梅〉、〈秋葵〉參加第三回「臺展」，前者獲「特選」，後者入選。

1930 ・ 三十一歲。10月，作品〈八仙花〉、〈立葵（蜀葵）〉及〈林間之春〉，以無鑑查畫家參加第四回「臺展」。

 ・ 因結拜好友林明祿將託管財產變賣潛逃，只得放棄學業匆匆返臺處理。

1931 ・ 三十二歲。10月20日，與臺展審查委員鄉原古統等人設宴於臺北江山樓，為來臺審查「臺展」作品的池上秀畝洗塵。

 ・ 10月25日至11月3日，作品〈夕月〉、〈後庭〉參加第五回「臺展」，〈後庭〉獲「臺展賞」。

1932 ・ 三十三歲。2月28日至3月1日（後延長至3日），於臺灣總督府舊廳舍舉辦「鐵州百畫展」。6月，加入「栴檀社」並參加第三回展出。10月，作品〈蓖麻與鬥雞〉、〈盛夏〉及〈佛桑花〉參加第六回「臺展」，前者獲「特選」及「臺展賞」。

 ・ 報載，已有學生入呂鐵州畫室接受指導。這年完成設色絹本畫作〈虎〉。

1933 ・ 三十四歲。與林玉山、郭雪湖、陳敬輝等畫友組成「麗光會」。此會為一觀摩研究會，約定每年春季開一次展覽。

 ・ 5月20-26日在頭份寫生。7月22日，於家中為畫家楊三郎、陳承藩舉辦返臺歡迎會，會中楊三郎暢談法國的美術概況，陳承藩則介紹遊歷沖繩的經過。8月10日，在淡水河上游大溪公園寫生。同月11-22日，南下遊北斗並參觀余德煌畫展。

 ・ 著手創作計畫參加「帝展」及「臺展」的作品〈南國春離〉、〈南空〉（即〈南國〉，共12屏）和〈夏豔〉（即〈夏〉）。10月，因三度獲「臺展」特選，故自第七回起以無鑑查畫家身分參加「臺展」。此年作品有〈夏〉、〈大溪〉及〈南國〉三件。其中〈南國〉獲「臺展賞」。

 ・ 12月23-25日，與林玉山、郭雪湖、陳敬輝假《臺灣日日新報》的三樓舉辦第一回「麗光展覽會」。展後與郭雪湖赴中部寫生，並於28、29假北斗公會堂舉辦聯展。

1934 ・ 三十五歲。2月23日，為祝賀3月1日滿洲國皇帝溥儀登基，十六位栴檀社社員，包括：鄉原古統、木下靜涯、呂鐵州、陳進、陳敬輝、郭雪湖及林玉山等臺、日籍畫家，共同繪製《臺灣風景畫帖》贈送溥儀。

 ・ 4月12日，返回大溪，於觀音亭坡道寫生。次日在大溪神社、農村及新落成大溪鐵橋等地寫生。之後根據寫生稿完成〈飛橋臥波〉。

 ・ 「臺北州臺北市太平町七丁目八十三番地」畫室落成。

 ・ 5月7日，將原寄留於「臺北州臺北市太平町五丁目八番地」的戶口，轉至「臺北州臺北市太平町七丁目八十三番地」。

- 6月11日，訪住在淡水的木下靜涯，並於其住處後庭寫生。21日，至龍潭庄興德宅寫生農家風光。10月，作品〈梅檀〉及〈秋近〉以無鑑查畫家身分參加第六回「臺展」。
- 12月20日，在北斗郊外寫生。28日，與郭雪湖及謝氏友人，同往北斗西畔寫生。31日，在北斗林伯笑氏宅及林和農場寫生。
- 此年，開始創作大溪八景，包括：溪園聽濤、飛橋臥波（大溪橋於1934年落成）、崁津歸帆、石門織雨、靈塔斜陽（齋明寺萃靈塔於1930年完工）、蓮寺曉鐘、鳥嘴含雲及角板行宮。

1935
- 三十六歲。1月1日，完成設色水墨〈觀音白士像〉。
- 4月26-29日，參加第六回「梅檀社展」在臺北鐵道旅館的餘興場之展出。6月9日，與郭雪湖、陳敬輝、林錦鴻、楊三郎及曹秋圃六人，於昭日小會館成立「六硯會」，與會者尚有尾崎秀真及鹽月桃甫等人。17日，臺灣總督府舉行始政四十週年紀念臺灣博覽會，博覽會發行紀念繪葉書一冊，內刊印呂鐵州〈蝴蝶蘭〉東洋畫一幅。7月14-27日，「六硯會」在臺北永樂公學校舉辦第一回東洋畫講習會。呂鐵州與郭雪湖、陳敬輝及秋山春水四人擔任講師，鄉原古統及木下靜涯則受邀為特別講師。10月，作品〈蘇鐵〉獲第九回臺展「臺日賞」。
- 此年，在臺北州臺北市太平町七丁目八十三番地住所二樓，創設「南溟繪畫研究所」。同年，六硯會畫友：林錦鴻（〈靜物〉）、郭雪湖（〈風景〉）、陳敬輝（〈花〉）及呂鐵州自己（〈百日草〉），在呂氏的素描冊上揮毫創作設色水墨小品。完成「花鳥四屏」，描繪主題有：雞蛋花與鳥、臺灣藍鵲與筆筒樹、聖誕紅與長尾鳥、竹子與竹雞。

1936
- 三十七歲。4月25-29日，呂鐵州與梅檀社同仁於《臺灣日日新報》舉辦梅檀社展。同月「南溟繪畫研究所」正式立案，許深州於此時入其畫室習畫。8月8-10日，於《臺日報社》三樓舉辦「鐵州日本畫半價附贈品出售展」，共展示花鳥、山水畫作九十一件。9月10日，於（鶯歌）尖山腳寫生。11月3日起，〈村家〉及〈鷗〉參加第十回「臺展」。20日前後，「六硯會」舉行作品頒布會（拍賣會），籌資欲興建美術常設陳列館。

1937
- 三十八歲。4月15-16日，參加在臺北京町昭日寮舉辦的第八回梅檀社展。
- 6月21日，於臺中盧安氏洋風二層樓別宅寫生。24日，於霧峰林家景薰樓及萊園寫生。26日，於臺中二宮氏宅寫生。27日，在神岡三角仔筱雲山莊寫生。29日，於臺中二宮氏宅及中和館寫生。30日，於大甲寫生，並替王並翼畫肖像畫。
- 7月13-22日，春萌會於永樂公學校舉辦洋畫講習會，由中川一政主持，六硯會及臺陽美協協辦。
- 秋天時呂鐵州（畫鶴）與郭雪湖（補景）、曹秋圃（題字）合作完成〈一品當朝圖〉，致贈榮任臺北帝國大學總長的三田博士。11月14-15日，在彰化市寫生。18-20日，在神岡寫生。25日，在霧峰林烈堂宅第寫生。

1938
- 三十九歲。10月，作品〈哺育〉以「無鑑查」畫家身分參加第一回「府展」。

1939
- 四十歲。10月，作品〈南庭〉以「推薦」畫家身分參加第二回「府展」。

1940
- 四十一歲。4月27-30日，受邀為「臺陽美術協會」新成立東洋畫部會員，以〈春滿筱雲軒〉參加第六屆「臺陽美展」在公會堂的展出。10月26日至11月4日，作品〈平和〉、〈旭〉參加第三回「府展」。

1941
- 四十二歲。4月26-30日，以〈廢家迎秋〉等二件作品，參加第七屆「臺陽美展」在公會堂的展覽。
- 6月10-16日，與木下靜涯、村上無羅、宮田彌太郎、郭雪湖、陳進、陳敬輝等畫家，在廣東南支日報六樓舉辦「日華親善展覽會」。10月24日至11月5日，作品〈南國四題〉參加第四回「府展」。

1942
- 四十三歲。4月3-5日，在臺北公會堂與木下靜涯、林之助、張李德和、陳進、林玉山、郭雪湖、陳敬輝等十多位畫家，參加南方美術振興會主辦，文教局、官房情報課等單位協辦的「祝戰勝日本畫展覽會」。4月26-30日，第八回「臺陽美展」展出〈大屯群鷺〉等四件作品。
- 9月24日，因心臟麻痺過世，享年四十三歲。
- 10月19-29日，遺作〈梅檀〉及〈刺竹〉於第五回「府展」展出。

1943
- 4月28日至5月2日，第九屆「臺陽美展」特別舉辦「呂鐵州遺作展」。

2000
- 8月30日至9月24日，桃園縣立文化中心舉辦「從傳統到現代的蛻變：呂鐵州紀念展」。

2013
- 《家庭美術館——美術家傳記叢書——靈動·淬鍊·呂鐵州》出版。

家庭美術館／美術家傳記叢書

靈動・淬鍊・呂鐵州

賴明珠／著

國立台灣美術館 策劃　藝術家 執行

發 行 人	黃才郎
出 版 者	國立臺灣美術館
地　　址	403臺中市西區五權西路一段2號
電　　話	(04) 2372-3552
網　　址	www.ntmofa.gov.tw
策　　劃	黃才郎、何政廣
審查委員	王耀庭、黃冬富、潘襎、蕭瓊瑞 張仁吉、林明賢
執　　行	林明賢、潘顯仁
編輯製作	藝術家出版社
	臺北市重慶南路一段147號6樓
	電話：(02)2371-9692~3
	傳真：(02)2331-7096
編輯顧問	王秀雄、謝里法、莊伯和、林柏亭
總 編 輯	何政廣
編務總監	王庭玫
數位後製總監	陳奕愷
數位後製執行	陳全明
文圖編採	謝汝萱、郭淑儀、陳芳玲、林容年
美術編輯	曾小芬、柯美麗、王孝娬、張紓嘉
行銷總監	黃淑瑛
行政經理	陳慧蘭
企劃專員	黃宇君、黃玉蓁、林芝縈
專業攝影	何樹金、陳明聰、何星原
總 經 銷	時報文化出版企業股份有限公司
倉　　庫	桃園縣龜山鄉萬壽路二段351號
電　　話	(02)2306-6842
南部區域代理	臺南市西門路一段223巷10弄26號
	電話：(06)261-7268
	傳真：(06)263-7698
製版印刷	欣佑彩色製版印刷股份有限公司
裝　　訂	聿成裝訂股份有限公司
電子出版團隊	圓滿數位科技有限公司
初　　版	2013年11月
定　　價	新臺幣600元

統一編號GPN 1010202021
ISBN 978-986-03-8160-3

法律顧問 蕭雄淋

國家圖書館出版品預行編目資料

靈動・淬鍊・呂鐵州／賴明珠 著
-- 初版 -- 臺中市：國立臺灣美術館，2013〔民102〕
160面：19×26公分

ISBN 978-986-03-8160-3（平裝）

1.呂鐵州　2.畫家　3.臺灣傳記

940.9933　　　　　　　　　　102019481